ILLUSTRATION CONTROL

SHO FUJITA

漫遊者文化

Introduction

我正式投入插畫工作，一轉眼就過了三年。二〇一三年底，有在看我部落格的人跟我聯絡，委託我繪製一整本的商品型錄插畫。後來，開始有人介紹工作給我，也有人看了我的插畫以後前來洽談合作，我的工作門路也漸漸打開了。很幸運地，我有機會在雜誌、書籍、廣告等各種領域，繪製不同類型的插畫。而我的私人創作，也在今年舉辦個展了。我還有好多想做的事情，直到最近我才終於有當上插畫家的感覺。

在當上插畫家之前，二〇一一年我從多摩美術大學畢業，之後以自學的方式學習插畫。這麼說，聽起來好像很了不起，其實也就是個飛特族罷了，我沒有找正職的工作，整天只想漫無目的地進行創作。平時我就有在繪製插畫和拼貼畫，但做了兩年都沒有什麼成果，終日把自己鬱悶的情感發洩在畫紙上。替我帶來轉機的是部落格，或者應該說那是一個契機吧。我開始經營部落格也沒什麼特殊的理由，只是希望有人欣賞我的作品罷了，所以我把自己的美術創作放上部落格。

有一天，有在看我部落格的人跟我聯絡，委託我繪製商品型錄。正好，那時候我也辭去打工，這對我來說是個機會，但我的心情也有些忐忑。事實上，那是我第一次正式接案，一切都要自行摸索。難得人家給我機會，我也全心投入繪製工作中。商品型錄的插畫超過一百幅以上，畫起來相當辛苦。不過，當時繪製的許多插畫類型，也成為我現在使用的主要插畫風格，因此這件事也算是我起步的契機吧。從這個角度來思考的話，我過去無業時繪製的插畫，也是在替未來的插畫人生做準備。那時候我想出來的創意題材，還有各種自行摸索出來的表現方法，在許多工作場合也派得上用場。

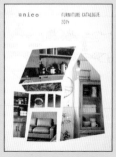

商品型錄插畫打開了
我的創作之路，開始
有人介紹工作給我，
也有人看了我的插畫
以後前來洽談合作。

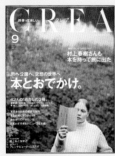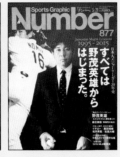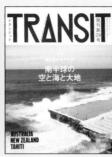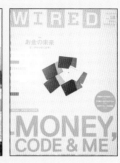

　正式接了插畫工作以後，我發現「作品就是一切」。說穿了，也要有人賞識我的插畫，我才有工作可接。重點是如何滿足客戶的期望，甚至超越他們的期望。我不會只用固定的風格作畫，當然客戶的要求我會盡量照辦，但我更傾向於配合委託內容，來採用合適的風格和表現方法。這樣才能表現自己擁有的多種特性，而且做起來也特別開心。繪製插畫時的創作意欲跟品質是成正比的，營造出一個有心創作的狀況非常重要。以我個人來說，在工作中找到樂趣，同時精進個人的藝術創作，永遠可以讓我找回自己的初衷。

　本書會告訴各位，我是如何找到這些樂趣，並且將這些啟發轉變成插畫的。從客戶提出委託案件，乃至實際交出插畫成品的過程，我也會歸納統整出來。請各位看看實際的插畫工作會遇到什麼困難，順便感受一下如何讓插畫更有趣，享受一份虛擬的體驗吧。希望這本書能提供各位插畫工作上的參考。

2016 · 10

SHO FUJITA

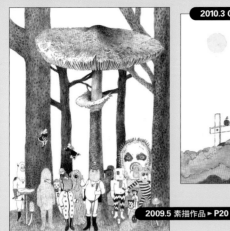

2009.5 素描作品 ▶ P20

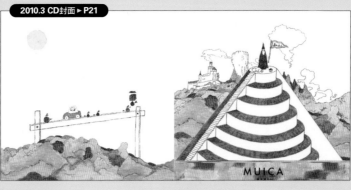

2010.3 CD封面 ▶ P21

MUICA

2010.10 日記拼貼畫 ▶ P22

2009 — 2016

WORK
SHO

2012.1 創意速寫 ▶ P23

2012.3 拼貼畫插畫 ▶ P24

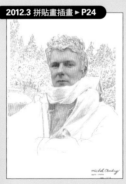

2014.1 貓咪拼貼畫 ▶ P26

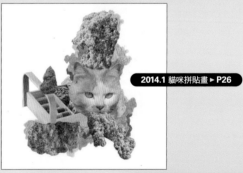

2013.9 商品型錄 ▶ P6

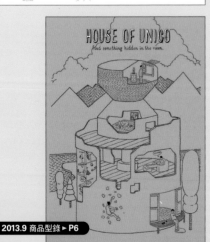

HOUSE OF UNICO

2013.11 ZINE.1 ▶ P25

WEEK BY WEEK

2014.4 雜誌／terminal ▶ P14

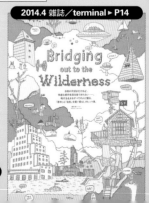

Bridging out to the Wilderness

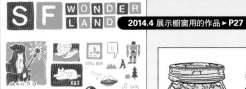

2014.4 展示櫥窗用的作品 ► P27

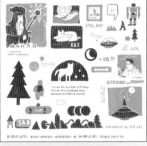

2015.1 書籍／瓶裝沙拉食譜 ► P10

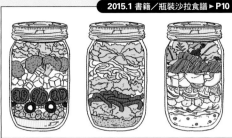
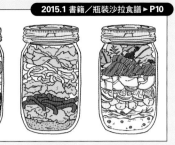

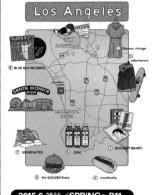

2015.6 雜誌／SPRiNG ► P11

2015.7 雜誌／TRANSIT ► P18

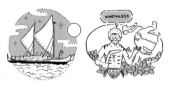

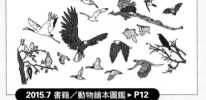

2015.7 書籍／動物繪本圖鑑 ► P12

OF FUJITA

二〇一三年我開始正式投入插畫工作，有幫企業繪製的商業插畫，也有我自己推出的個人創作，這兩種創作互有影響，也豐富了我的表現手法。

2015.7 雜誌／CREA ► P14

2015.9 ZINE.2 ► P28

2015.9 雜誌／tarzan ► P16

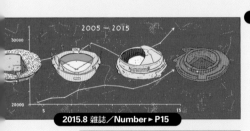

2015.8 雜誌／Number ► P15

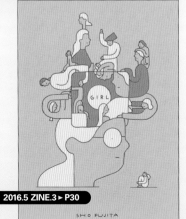

2016.5 ZINE.3 ► P30

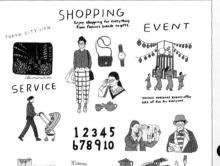

2016.9 個展作品 ► P29

2016.9 宣傳手冊／六本木新城 ► P17

接案插畫

ILLUSTRATION FOR BUSINESS

我的插畫被刊載在各種刊物上，包括雜誌、書籍、傳單、商品型錄等等。除了出版社的案子以外，也有廣告代理公司和設計公司轉介的案子，好比學校的宣傳手冊和網站插畫之類的。提升每一張插畫的完成度，兼顧特殊性與通用性，才是獲得各種委託的訣竅。

FILE 1 商品型錄／UNICO

放入膜中的刮畫插圖

▶ 呈現出客戶想要的家具意象

這是我正式成為插畫家的第一份工作，我用各種不同的筆觸和構想，繪製家具型錄之中的插畫。

某些頁數有做刮畫，刮開上層後，底下會露出插圖。這是難得運用刮畫的案子。

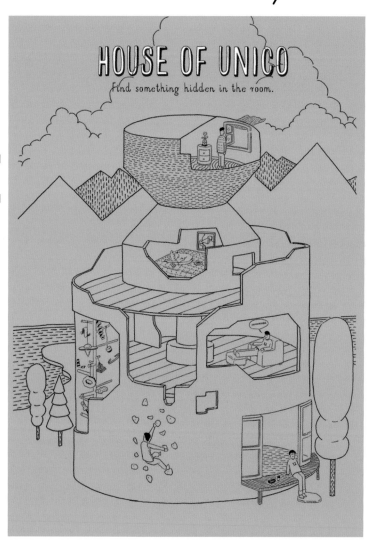

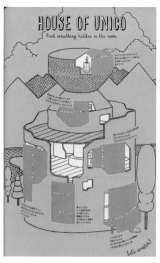

正式的型錄上有貼銀膜，可以刮開觀賞底下插畫。

放置雜物的收納家具

小孩子的房間，不只有畫玩具，還有充滿回憶的各式物品。

反映個人嗜好的床鋪周邊

床上也有玩具，這些配置突顯出極具特色的生活，而不是單純的日常。

符合廠商要求的各種家具插畫

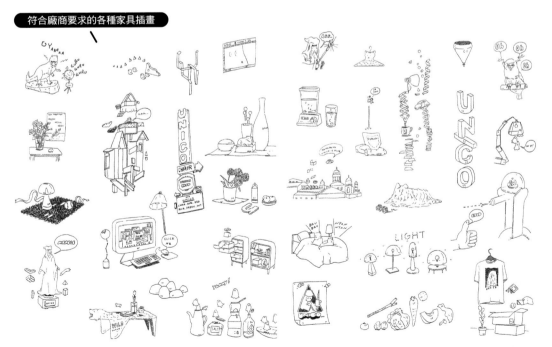

符合品牌印象的家具插畫，算是題材很廣泛的作品。

FILE 2 雜誌／**terminal**

▶ 表現自然與人工物共存的雜誌扉頁插畫

雜誌扉頁的插畫，需要很多的繪製素材。先畫一些素材，再用拼貼的方式處理，
事後還可以修正。

特輯的扉頁插畫

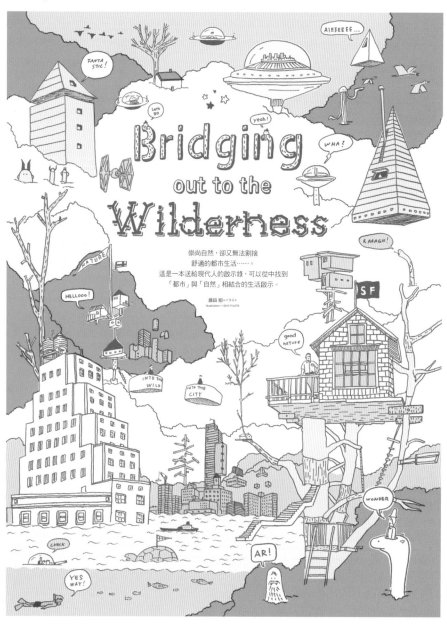

用樹屋的插畫來表現自然與人工物相結合。

挪用到其他頁數的次要插畫

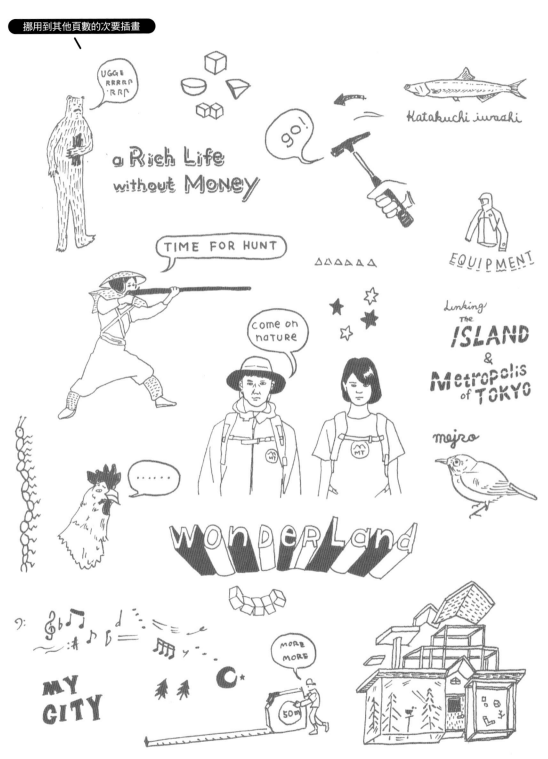

用單色作畫，可以突顯頁面上的內文，整體看起來也有一致的效果。

FILE 3　書籍／《瓶裝沙拉食譜》（羅森HMV娛樂）

▶ 把常備沙拉繪製成各種插畫

這是瓶裝沙拉的食譜所用的插畫，光靠文字指示就要畫出不一樣的插畫，遠比我想像的更加困難。

各種類型的瓶裝沙拉

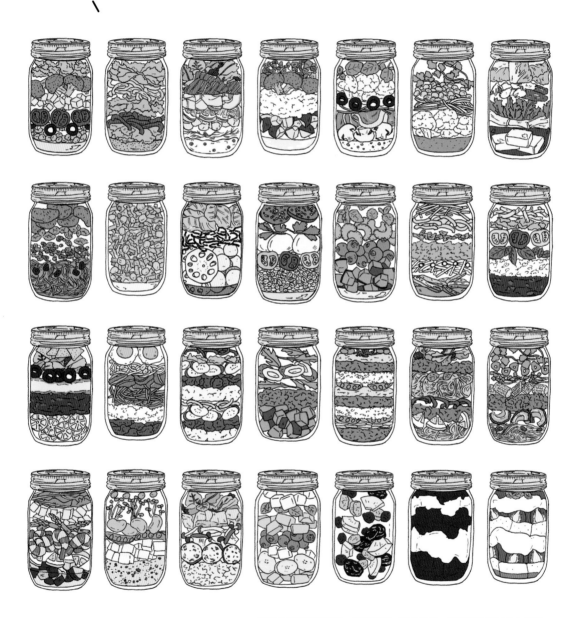

瓶子的插畫是通用的，看起來有一致的效果，但裡面的素材各有不同。

 雜誌／SPRiNG

▶ 海外旅行特輯的雜誌扉頁插畫

參考洛杉磯地圖，結合各種相關插畫而成。

 洛杉磯的印象地圖

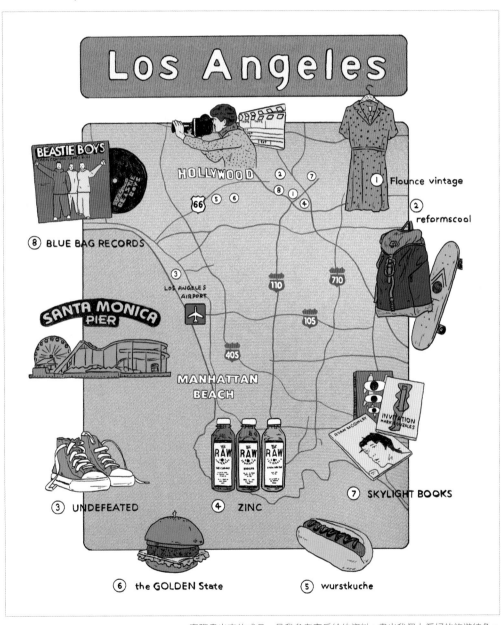

實際畫出來的成品，是我參考客戶給的資料，畫出我個人偏好的旅遊特色。

FILE 5 書籍／《動物繪本圖鑑》（成美堂出版）

▶ 動物插畫

客戶對於動物插畫有很詳盡的要求，還要依照各種不同的情境安排動物，想畫出動感的動物真是煞費苦心。

掘穴動物

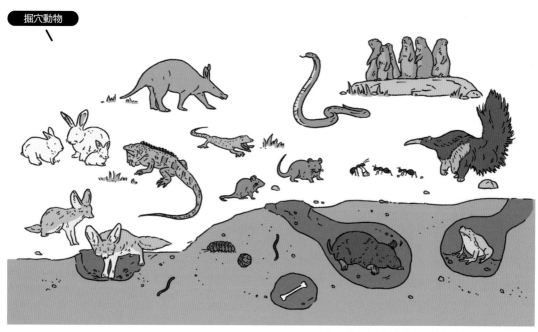

畫出動物在土裡的樣子，讓讀者想像他們的生活。

在森林生活的動物

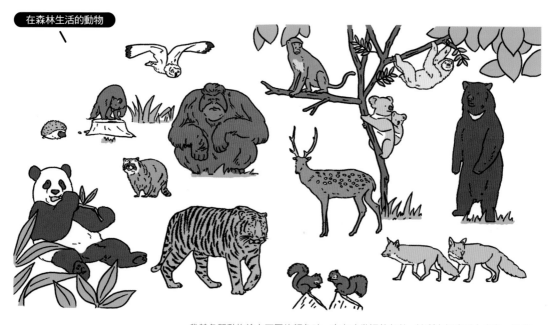

我替各種動物塗上不同的顏色時，也有略微調整色差，讓所有插畫看上去有一致感。

熱帶草原動物

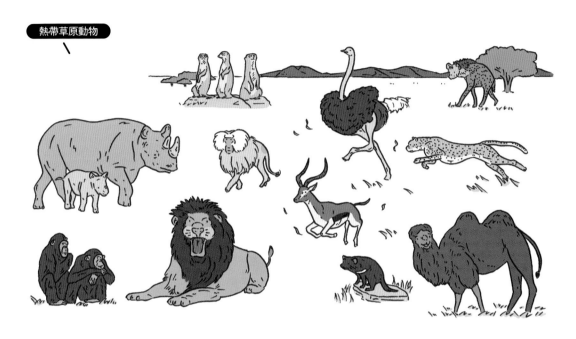

平原的表現素材比較少，我就在奔跑的動物周圍畫一些草屑來增添變化。

空中的動物

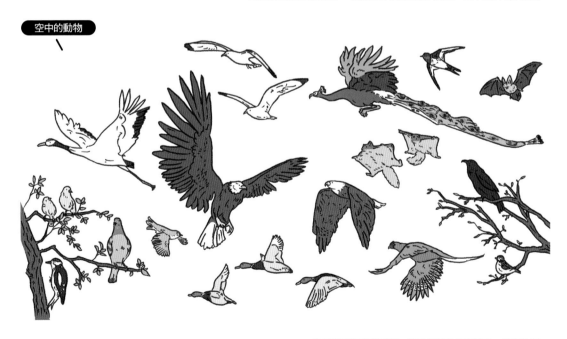

為了突顯翅膀的差異，我從各種角度描繪不一樣的輪廓。

FILE 6 雜誌／**CREA VOL.311**（2015年9月號）

▶「與書共遊」的企劃插圖

這些插畫，主要用在介紹書籍的特輯上。每一
張插畫用在不同的頁面，我很小心地避免畫出
雷同的構圖。

不同構圖的書籍插畫

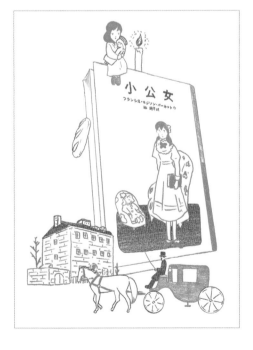

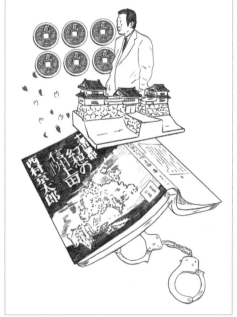

FILE 7 雜誌／Number

▶ 回顧特輯的後記插畫

把每一期的特輯內容當成素材，繪製成插畫。方法是先畫出複數的圖樣，
再編排成一幅完整的繪畫。

運動強國俄羅斯

球場的變遷

巨人隊的教練

FILE 8　雜誌／**Tarzan**

► 減肥特輯的插畫

這些插畫是體格中庸的人適用的減肥方法，
設定上會搭配合適的衣著和物品。

通勤減肥法

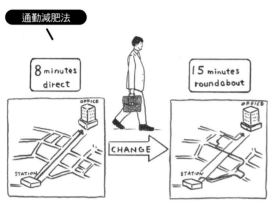

淺顯易懂是插畫的基本要求。

禁搭電梯減肥法

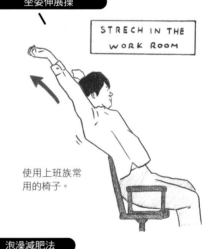

兩個人的方向
都一樣，形成
鮮明的對比。

靠牆減肥法

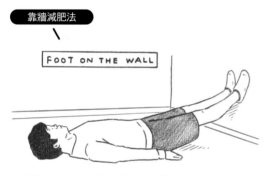

場景設定為家中臥房，營造出寫實感。

坐姿伸展操

使用上班族常
用的椅子。

掃除減肥法

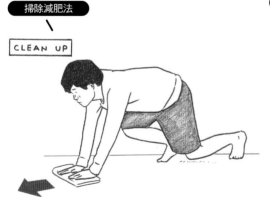

清楚呈現動作方向的圖示。

泡澡減肥法

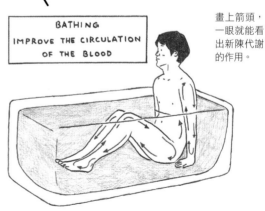

畫上箭頭，
一眼就能看
出新陳代謝
的作用。

FILE 9 宣傳手冊／六本木新城

▶ **六本木新城周邊地圖與風景插畫**

六本木新城的宣傳手冊每年都會更新，我用當地
時髦的事物和人群來表現特色。

宣傳手冊內的插畫

TOKYO CITY VIEW

illumination

SHOPPING

Enjoy shopping for everything
from famous brands to gifts.

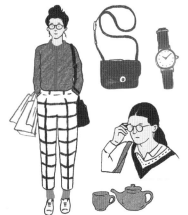

EVENT

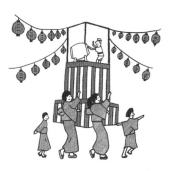

Various seasonal events offer
lots of fun for everyone.

SERVICE

1 2 3 4 5
6 7 8 9 10

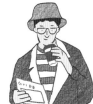

Roppongi hills

Maman

See spectacular
views of the city
both day and night.

VIEW

RESTAURANT

FILE 10 雜誌／**TRANSIT**

▶庫克船長的回憶錄

庫克船長曾經探索世界各地，我發揮想像力，把他的故事繪製成插畫。
描繪自己沒看過的東西，正是插畫這一行的特色，也是插畫的難處和樂趣。

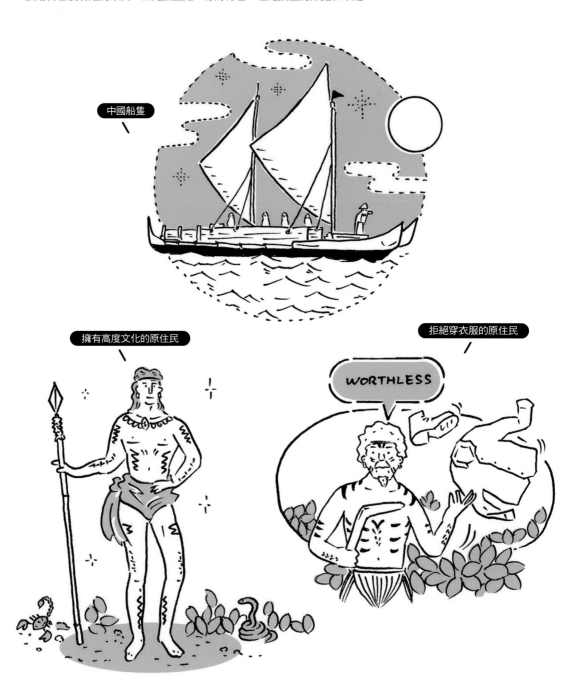

中國船隻

擁有高度文化的原住民

拒絕穿衣服的原住民

WORTHLESS

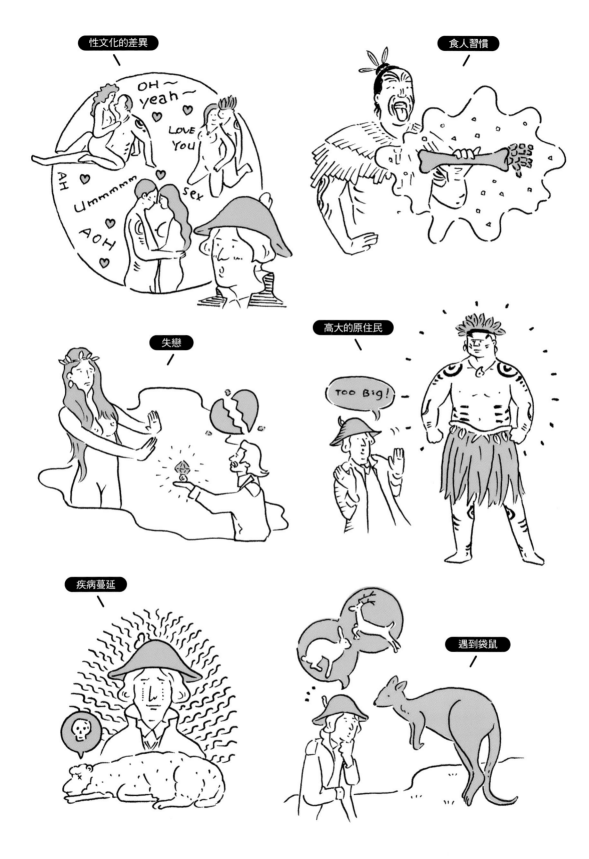

性文化的差異

食人習慣

失戀

高大的原住民

疾病蔓延

遇到袋鼠

私人創作

ILLUSTRATION FOR PRIVATE

插畫對我來說，是日常生活的一部分，也是司空見慣的存在。現在，我一直在嘗試私人創作，一方面是摸索新的表現方式，一方面也是重新尋找插畫的樂趣。目前工作插畫和私人創作的比例，大概是九比一。未來我會改到七比三的比例，推出品質更高的插畫。

FILE 1 素描作品

▶ 學生時代的自由創作

這些充滿迷幻角色的插畫，主要是在表露我個人的心情。感性重於理性的自由呈現，是這些插畫的一大特徵。

大小有別的怪物

我畫了各式各樣的怪物，由於是想像的產物，也沒有什麼特別的作畫理由。

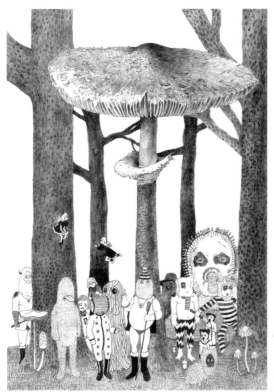

在香菇下集合

森林中聚集各種有特色的怪物，大香菇極具象徵性。

FILE 2 CD封面／babi musica

▶ **用彩色鉛筆畫出虛幻的情境，呈現不可思議的氛圍**

這是我跟獨立音樂人合作的作品，曲調本身帶有奇幻和童話色彩，插畫也使用比較多的色彩，來表現幻想的意象。

魔法師與貓

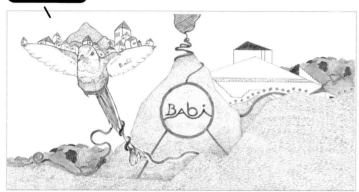

載運城鎮的鳥

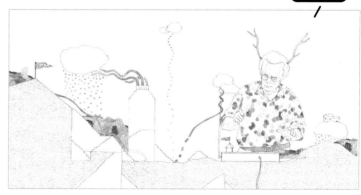

長角的人

彩色的森林與歌詞

FILE 3 日記拼貼插畫

▶ 拼貼式的繪畫日記

我用拼貼畫的方式,呈現二〇一〇年十月二十四日,還有二十五日這兩天的意象。二十五日是祖父的生日,我加進了祝福的字句。我用作畫時腦中浮現的意象,挑選事先裁切保存好的繪畫素材。

十月二十四日的日記

基本上這幅作品是在呈現意象,下方有畫時間軸,會讓人聯想到日記。

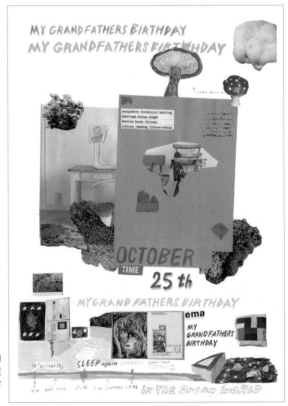

十月二十五日的日記

畫中加入許多祝福祖父的字句,紅色的時間軸上還有「SLEEP again」等字樣,蘊釀出一種生活感。

FILE 4 創意速寫

▶ 為了摸索作畫風格所繪製的大量插畫

這是我成為插畫家之前的作品。我畫了很多作品來確認自己的風格，
作畫時也一直以當上插畫家為目標。

確認創作風格的速寫

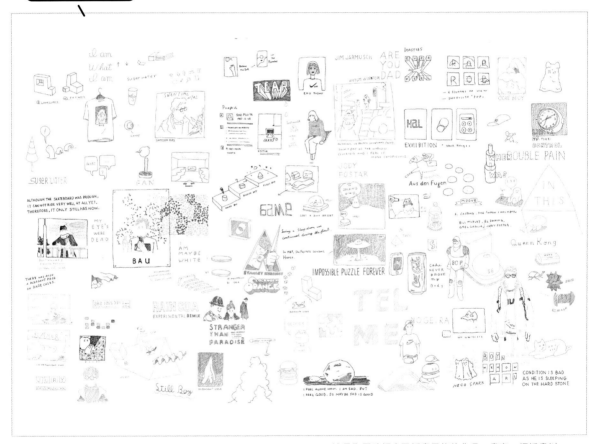

這是為了確認自己插畫風格的作品。畫完一幅插畫以
後，從中找出其他靈感，再畫一幅新的插畫。沒有直接
用到的插畫，也會在未來的某個時間點突然派上用場。

FILE 5 拼貼畫插畫

▶ 以想畫的東西來當題材

很多時候，等要實際動筆才會認真思考作畫題材。至於到底該畫什麼，這也取決於當下的狀況。最常見的情況是，從自己長年來喜歡的題材找到創作靈感。

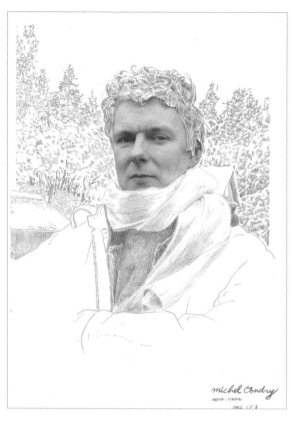

肖像畫

這是導演兼藝術家米歇爾·龔特利，我懷著崇敬之意繪製他的肖像畫。

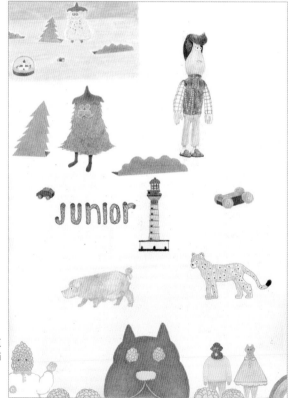

喜歡的玩具

從當時喜歡的玩具或小東西上獲得靈感，畫在素描本上。

ZINE的封面

FILE 6 ZINE.1

▶ 描繪一星期的日常生活

我忽然間想到，把平常一整個星期的
日常生活畫成插畫。例如身邊的事
物、當下的每一個想法、舉目所及的
一切等等，這些都是有趣的題材。

造就我個人的環境與觀念

不同日子用不同顏色呈現的跨頁插畫

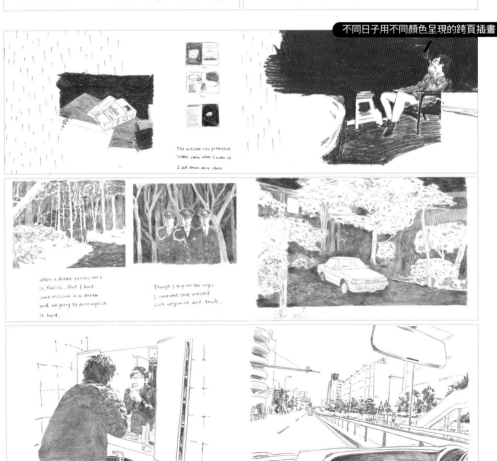

FILE 7　貓咪

▶ 愛上貓咪的一星期

貓咪本來就是我很喜歡的題材,這一個星期正好是我對貓咪特別感興趣的時候。喜歡的主題揉合當下的情緒,衍生出了這樣的作品。

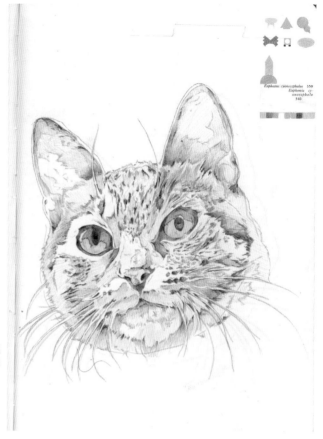

眼睛漂亮的貓咪

有隻貓咪的表情我很喜歡,就畫成插畫保留下來了。

貓咪拼貼畫

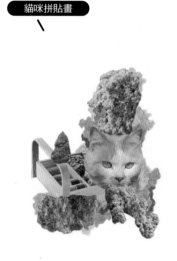

不同時期的拼貼素材,可能會創作出完全不一樣的圖面。

頭頂有東西的貓

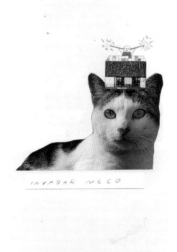

一點童心也能以這種形式呈現,貓咪的表情也是重要元素。

雨天插畫和貓咪

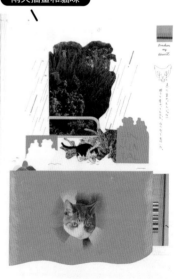

情緒敏感的時候,會直接影響到作品。

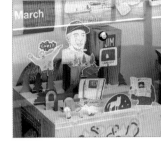

FILE 8　展示櫥窗用的作品

▶ 直接呈現自己的想法

這是原宿商店的櫥窗展示作品。由於作品要跟立體物品一起展示，所以我選用一些比較好畫成普普風的插畫題材。

在展示上公開的作品

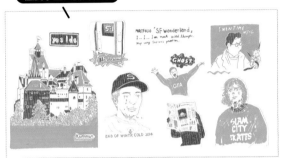

↑主題是把想到的東西直接畫成作品。

↑平面作品，兩條線纏繞在一起。

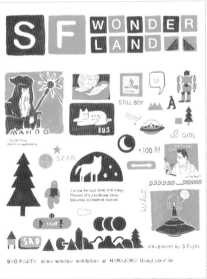

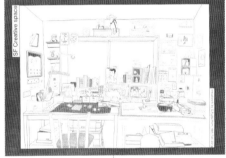

↑創作空間也在這裡公開，這是我很喜歡的地方。

←這是用在網站上的宣傳插畫。

↓擺出各種姿勢的自己，沒有戴眼鏡。

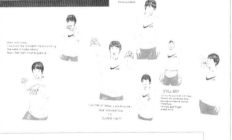

↑玩具插畫，也是我常用的題材。

FILE 9 ZINE.2

▶ 用墨筆畫出類人物

這是我學習用墨筆創作時畫出來的作品,以人造感比較重的人類當做主題。這幅作品讓我體認到墨筆和鉛筆的筆觸有何不同。私下創作這一類的作品,可以開拓創作的類別。

回頭的男子

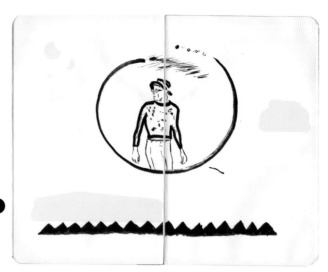

在創作中享受新奇的筆觸。

機器人與男子

一支墨筆能畫出各種線條。

泡在水中的男子

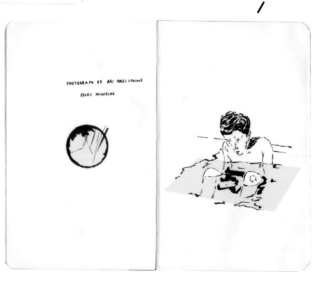

墨筆很適合用來呈現水的質感。

FILE 10 個展用的作品

▶ 人物拼貼畫

以人物激發想像力，進行
拼貼創作。在不曉得創作
結果的情況下完成作品，
正是拼貼畫的樂趣。

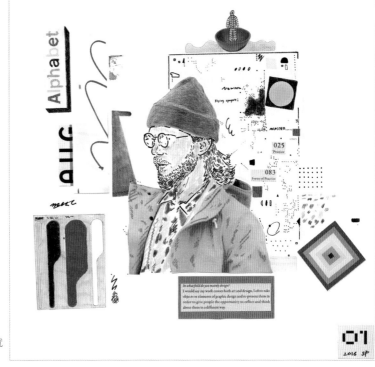

戴帽子的男子

一開始先畫人物，畫完就
直接拼貼。

坐在椅子上的男子

拼貼畫上也有椅子，看起
來就跟房間一樣。

FILE 11 **ZINE.3**

▶ **喜歡的女性**

我一直想像可愛的女性,畫在我的個人雜誌上。當中的女性有各種表情和動作,也有用上簡單的誇飾法,呈現方式十分廣泛。

ZINE的封面

以符號形式呈現女性的意象。

液體與女性

倒出咖啡的女性,還有用水龍頭喝水的女性。

藍衣服的女性

符號化的女性,以及
某漫畫人物的女性化
插畫。

各種女性與周邊

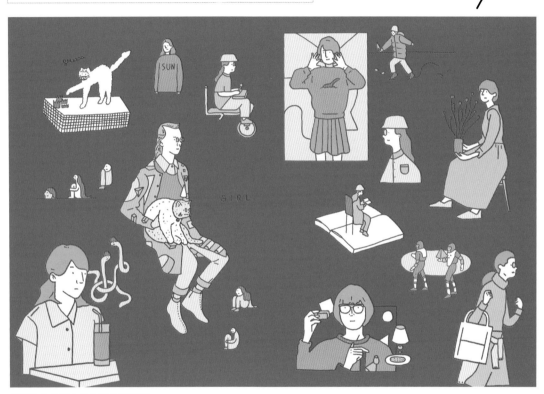

把腦海中各種女性的動作和情境
畫出來,很有趣。

虛構的女性

女性的CD封面,還有
腳下著火的女性。

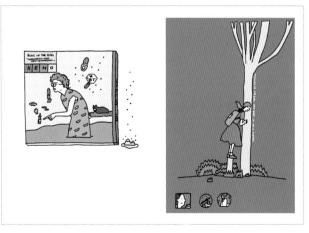

ILLUSTRATION CONTROL
CONTENTS

GALLERY WORK OF FUJITA

006　ILLUSTRATION FOR BUSSINESS 接案插畫

FILE 1 商品型錄／UNICO　FILE 2 雜誌／terminal

FILE 3 書籍／瓶裝沙拉食譜　FILE 4 雜誌／SPRiNG

FILE 5 書籍／動物繪本圖鑑　FILE 6 雜誌／CREA

FILE 7 雜誌／Number　FILE 8 雜誌／Tarzan

FILE 9 宣傳手冊／六本木新城　FILE 10 雜誌／TRANSIT

020　ILLUSTRATION FOR PRIVATE 私人創作

FILE 1 素描作品　FILE 2 CD 封面　FILE 3 日記拼貼插畫

FILE 4 創意速寫　FILE 5 拼貼畫插畫　FILE 6 ZINE.1

FILE 7 貓咪　FILE 8 展示櫥窗用的作品　FILE 9 ZINE.2

FILE 10 個展用的作品　FILE 11 ZINE.3

034　本書的使用方法

PROLOGUE 插畫誕生的地方

038　創作風景

042　工具

046　筆觸

050　工作流程

054　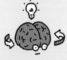 每天的創意速寫 Vol.1

CHAPTER ｜ 簡單呈現主題

056　**CASE 1**　WIRED VOL.16

062　**CASE 2**　所以別人看不懂！

070　**CASE 3**　宣傳會議 No.890

076　**CASE 4**　anan No.1966

082　　**CASE 5**　au 未來研究所

088　　　每天的創意速寫Vol.2

CHAPTER 2　意象成形

090　**CASE 6**　terminal Vol.2
098　**CASE 7**　TRANSIT Vol.29
102　**CASE 8**　dancyu 2015 年6月號
106　**CASE 9**　GOETHE 2015 年4月號
110　**CASE 10**　Hanako FOR MEN Vol.1

118　　每天的創意速寫Vol.3

CHAPTER 3　用構圖呈現氛圍

120　**CASE 11**　CINRA
126　**CASE 12**　SPRiNG 2015 年8月號
130　**CASE 13**　CREA 2015 年9月號

136　　每天的創意速寫Vol.4

CHAPTER 4　特殊的插畫案件

138　**CASE 14**　Number 880 期
146　**CASE 15**　Number 900 期
152　**CASE 16**　Hanako FOR MEN Vol.15

本書的使用方法

HOW TO USE THIS BOOK!!

從實際接到委託，到完成作品的一連串流程，

本書都有詳實的記載，連同當下的感悟也一併告訴大家。

在創作時會有什麼樣的想法？這些想法又會衍生出什麼樣的結果？

請各位參考的我經驗，當成自己創作的啟示吧。

委託內容和解決方案

我會介紹如何處理客戶的委託，成品和事後反省也會刊載出來。

【客戶的委託內容】　　　　　　　　　　【解決委託內容的方案】

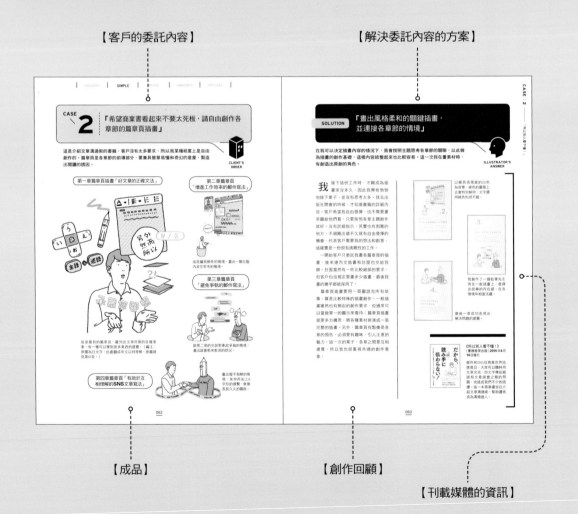

【成品】　　　　　　【創作回顧】

【刊載媒體的資訊】

創作流程

接案以後，如何構思、分析、設定目標，乃至完成作品，這些問題我會按部就班說明。

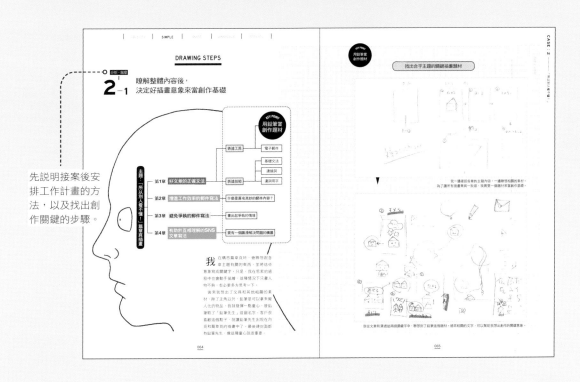

先說明接案後安排工作計畫的方法，以及找出創作關鍵的步驟。

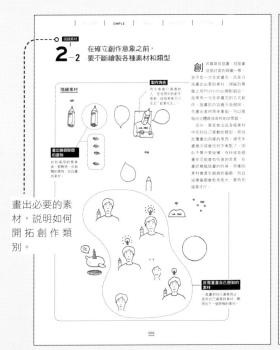

畫出必要的素材，說明如何開拓創作類別。

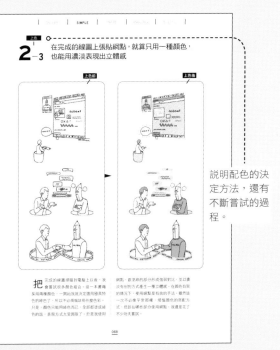

說明配色的決定方法，還有不斷嘗試的過程。

這裡會介紹次要插畫，跟之前介紹的插畫一樣，都是用在同一個企劃中。
觀察整個企劃的插畫創作，有助於瞭解工作全貌。

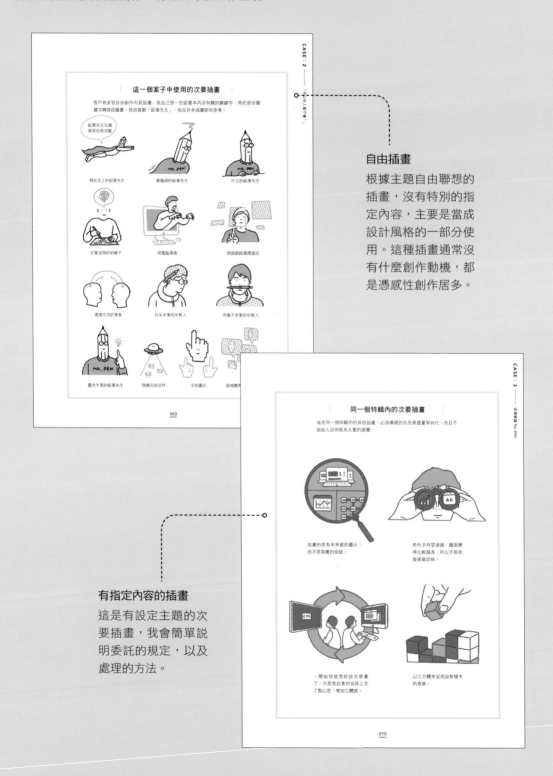

自由插畫

根據主題自由聯想的插畫，沒有特別的指定內容，主要是當成設計風格的一部分使用。這種插畫通常沒有什麼創作動機，都是憑感性創作居多。

有指定內容的插畫

這是有設定主題的次要插畫，我會簡單說明委託的規定，以及處理的方法。

PROLOGUE

插畫誕生的地方

[WHERE ILLUSTRATION BORNS]

光靠技術畫不出品質優良的插畫，
還要有刺激創作靈感的環境、
齊全的工具、完善的工作方法等等。
一切都準備妥當了，
才畫得出高品質的插畫。

⟶ Ｐ038 創作風景

⟶ Ｐ042 工具

⟶ Ｐ046 筆觸

⟶ Ｐ050 工作流程

插畫誕生的地方

創作風景

我比較想在恬靜的地方創作，交通方不方便反倒是其次。
所以世田谷地區的住家就是我的個人工作室，
高品質的創作源自於舒適的環境。

舒適沉靜的感覺會提升工作效率

我的工作室位在世田谷線的車站附近,「恬靜」是我對創作環境最大的要求。基本上,插畫家都是在家中進行創作,一個禮拜頂多跟客戶開一次會就夠了。因此,我選擇在寧靜安穩的地方工作,交通的便利性反倒是其次。世田谷線的電車速度不快,住在這裡的居民也多半給人沉穩的印象。最近,年輕人也開始搬進世田谷了。

我甚至覺得不一定要在東京工作,搬到地方上進行創作活動也不賴。現在用網路就能傳送資料和購物了,只有開會才需要前往都心地區,所以這個構想是可行的。

家具是我從老家帶來的,不夠的就去無印良品等商店購買,我的兩張工作桌都是這樣。另外我還有放參考資料的書架,以及放置作品的大小兩個櫃子。

手繪圖的工作桌和電腦桌分開

我認為一個插畫家至少需要三

樣東西,分別是鉛筆和代針筆這一類的文具用品,還有電腦和掃瞄器。

我個人是把手繪圖的工作桌和電腦桌分開。

在擺滿文具和畫作的地方放電腦,桌上會變得亂七八糟,擾亂工作的方寸。把工作桌分成兩張,可以很自然地切換腦中的工作模式,防止不專心的情況發生。

我用的電腦是蘋果的iMac,軟體則是登錄Adobe Creative Cloud服務,使用Photoshop進行創作。

手繪圖的工作桌,我是拿老家

的光桌來用。家父原本是從事印刷工作的,二〇一二年收掉公司以後,我就拿他的光桌來用了。

一般的插畫家都是用透寫台,但光桌底下就已經有燈光可用了,我也不必再另外準備透寫台。

只是,那張光桌也有二十年歷史,裡面的燈管也壞掉了,我在裡面裝入一般的桌燈當做替代光源,椅子也是從老家拿來的。電腦桌和電腦椅是我去無印良品購買的,我刻意選擇比較矮的桌椅,這樣比較容易進入工作模式。

【電腦的工作桌】用來替插畫上色、排版用的工作桌,使用無印良品的桌椅。

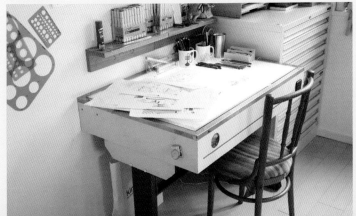

【手繪圖的工作桌】我用寫真化學公司生產的SCREEN LT-77-F光桌,椅子也是從老家帶來的。

保管插畫的收納空間，
以及刺激創意的道具

　　除了作業桌以外，不少家具也是在無印良品購買的，我都選用素色的家具，配合室內空間的風格。

　　收納作品的櫃子分兩種，大的櫃子放我大學時代的作品，私人創作用的大型紙張也放在裡面。這個櫃子跟手繪桌一樣，是我從老家帶來的。

　　小櫃子放的是工作成品，畫完以後我會分門別類收好。

　　書架是放參考用的書籍和雜誌，只要我看到封面上的人物或物品感覺不錯，就會用來尋找創作題材，或是剪下當中的照片當成拼貼素材。其他還有放漫畫、電影DVD等等。

　　我很喜歡一本叫《RELAX》的雜誌，雖然現在已經休刊了，但我一直有在閱讀。老家裡有每一期的《RELAX》，我從中挑了幾本帶到自己的住處。

　　至於家中雜物，倒也不是拿來刺激靈感的，只不過在身旁擺設自己喜歡的東西，可以營造一種舒適的感受，讓自己專注在工作上。

　　掃瞄器我需要高解析度的機種，因此我選用愛普生（EPSON）的GT-X970。基本上，我會用來掃瞄上色之前的黑白插畫，傳輸到電腦上調整版面或上色。也就是先完成手繪圖，再用電腦進行拼貼的感覺。我是當上插畫家才買掃瞄器的，之前都是去便利商店掃瞄（笑）。

保存用的器具

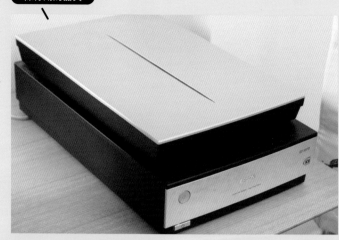

【掃瞄器】
我用愛普生的GT-X970，插畫幾乎沒有太大的尺寸，A4規格就夠用了。我會把圖片掃瞄起來，存進電腦裡。

【小櫃子】
作品草圖和成品分門別類放入其中。

【大櫃子】
岡村製作所生產的收納櫃，也是從老家帶來的。

刺激創意的道具

【書架】
裡面收藏刺激創意的雜誌、書籍、漫畫。由於數量實在太多，要定期汰舊換新才行。

古谷實、松本大洋、蛭子能収都是我很喜歡的漫畫家，他們的作品值得一讀再讀。

非主流藝術的名作，亨利・達爾格的作品集，就擺在桌子旁邊。

成為安迪・沃荷創作題材的金寶湯罐頭。這是真品，內容物也沒有動過。

工作室前方有個庭園，我會摘些花草擺在家裡。

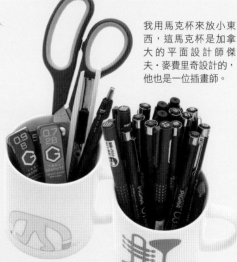

我用馬克杯來放小東西，這馬克杯是加拿大的平面設計師傑夫・麥費里奇設計的，他也是一位插畫師。

袋鼠玩偶，我以為這是袋鼠寶寶製成的標本才買下來的。

插畫誕生的地方

工具

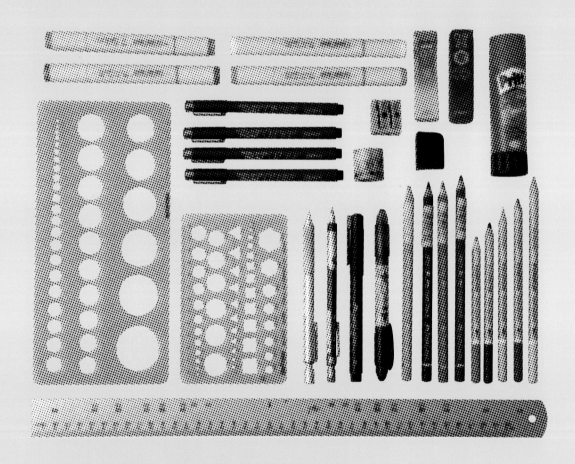

插畫會用到的工具不多，
我都找自己中意又合用的文具用品，
配合創作目的，固定使用某幾種工具。

使用不同文具
繪製想要的線條

　　我畫草圖的時候，會使用0.7mm
和0.9mm的自動鉛筆。平時我是用
0.7mm，畫大圖的時候改用0.9mm。
畫草圖不需要太強的筆壓，選用柔
軟的2B筆芯即可。

　　正式上線條的時候，我是用筆格
邁（PIGMA）的代針筆。很多時候
畫到一半筆尖就會壞掉，所以我有
準備庫存。尺寸從0.1mm到0.5mm
我全都有，基本上我都用0.2mm，
要畫衣服皺摺或其他細部的時候就
改用0.1mm，輪廓線條則用0.3mm
加強。總之，我會配合想畫的線條
和風格，改變筆觸的粗細。

　　墨筆的筆頭壓在紙面上，可以用
來替區塊上色，好比塗抹衣服的花
紋等等。有些線條需要用到墨筆的
特性，這時候我也會選用墨筆。代
針筆只能畫出均一的線條，墨筆可
以畫出若干的強弱差異。

　　上色馬克筆主要用酷筆客
（COPIC）生產的。我希望畫出構
想中的色彩，因此會多準備一些顏
色。常用的顏色是灰色和橘色，還
有碳色系的顏色。色鉛筆我也盡量
準備多一點的顏色，輝柏（Faber-
Castell）是我用起來最順手的品
牌。

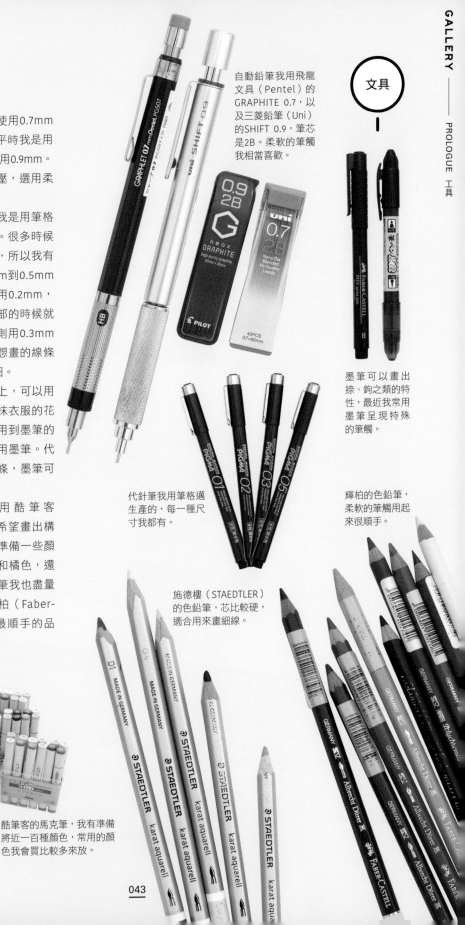

文具

自動鉛筆我用飛龍
文具（Pentel）的
GRAPHITE 0.7，以
及三菱鉛筆（Uni）
的SHIFT 0.9，筆芯
是2B。柔軟的筆觸
我相當喜歡。

墨筆可以畫出
捺、鉤之類的特
性，最近我常用
墨筆呈現特殊
的筆觸。

輝柏的色鉛筆，
柔軟的筆觸用起
來很順手。

代針筆我用筆格邁
生產的，每一種尺
寸我都有。

施德樓（STAEDTLER）
的色鉛筆，芯比較硬，
適合用來畫細線。

酷筆客的馬克筆，我有準備
將近一百種顏色，常用的顏
色我會買比較多來放。

插畫會先掃瞄再修飾，
用普通的高級紙即可

　　工作用的紙張，我是使用一般的高級紙，也就是影印用紙，畫草圖或正式線圖都一樣。這種紙不會太光滑、也不會太粗糙，自動鉛筆和代針筆畫起來都很順，一點壓力也沒有。紙張的厚度也很適合上色，在清稿的時候放在透寫台上，穿透性也相當不錯，用起來很方便。我的掃瞄器是A4尺寸，紙張也就選用A4大小。如果是個人創作，我會改用其他紙張，多半是類似圖畫紙的ARAVEAL美術紙，大小基本上也是用A4。

工作插畫通常有指定大小，
尺規是必要的

　　直尺主要是測量距離用的，需要畫直線的情況並不多。鐵製尺我拿來畫建築物上較短的線條，框架的線條則用塑膠尺來畫。很多時候需要畫圓形之類的幾何學圖形，因此我除了直尺以外，也有買圓尺來用。空手畫得出來當然是最好，只是在畫手錶框之類的圓形時，我喜歡用圓形尺。

　　紙膠帶是我用來壓住畫紙用的，在畫完草圖要清稿的時候，會在草圖上放一張畫清稿用的紙張，紙膠帶可以幫我固定紙張。創作拼貼畫或在紙面上排版的時候，使用口紅膠比較順手。口紅膠只要黏得牢就好，品牌無所謂。

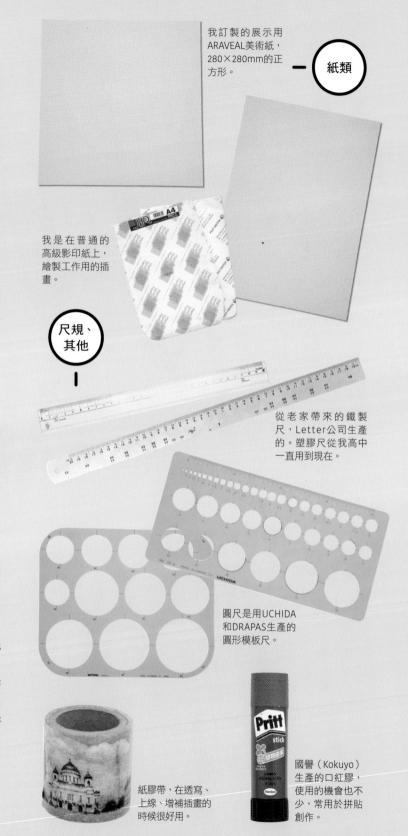

我訂製的展示用ARAVEAL美術紙，280×280mm的正方形。

紙類

我是在普通的高級影印紙上，繪製工作用的插畫。

尺規、其他

從老家帶來的鐵製尺，Letter公司生產的。塑膠尺從我高中一直用到現在。

圓尺是用UCHIDA和DRAPAS生產的圓形模板尺。

紙膠帶，在透寫、上線、增補插畫的時候很好用。

國譽（Kokuyo）生產的口紅膠，使用的機會也不少，常用於拼貼創作。

FUJITA'S TIME SCHEDULE

13:00~ ▶ 起床

我的生活晝夜顛倒，都是下午才起床。如果要跟客戶開會，我基本上也會訂在下午。

14:00~ ▶ 吃早餐

早餐我通常不自己煮，都是在車站前的麵包店買東西吃。這段時間我會用來思考，手頭上的案子該用什麼意象創作。

17:00~ ▶ 開始工作

天色轉暗後正式開始工作，工作中安排適當的休息時間，保持注意力集中。

23:00~ ▶ 晚餐

我一天只吃兩餐，有時候是邊畫邊吃。休息時間多半是看書、打電動來調劑身心。

黎明時分 ▶ 繼續工作、就寢

工作和私人創作，我會一直做到凌晨。有時候作業比較耗時，我會拖到天亮才睡。

▼ **TO BE CONTINUED**

創作需要集中，我都是傍晚開始作畫，天快亮才睡覺

我下午一點起床，直到傍晚才開始作畫。不同季節的工作時間也不一樣，但基本上都要入夜才畫得出來。吃飯的時間也不固定，只有起床以後，還有晚上十一、二點才吃，一天兩餐。

我利用晚上作畫，直到太陽出來才入睡。不過，集中力無法維持這麼久，專注一小時就要休息三十分鐘，就這樣反覆工作、休息，很少連續畫三小時的。跟客戶開會也選在下午比較晚的時間。

Q

插畫家的假日是什麼時候？

A

很多案子要六、日做好，星期一交件。所以週末也是要工作，平日也差不多是這樣，插畫家沒有「固定的假日」。

插畫誕生的地方

筆觸

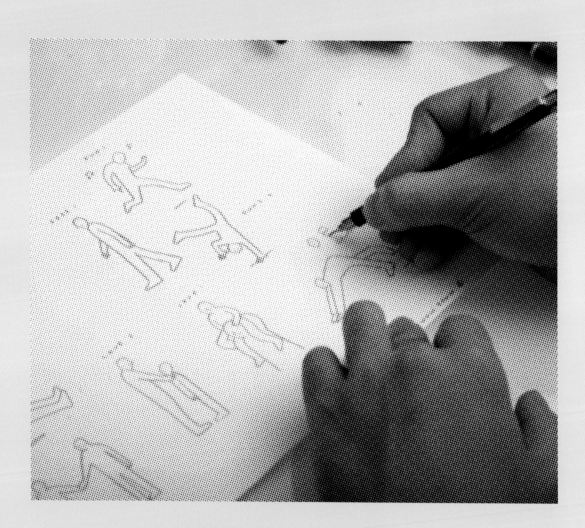

我會斟酌客戶的要求和企劃的意圖，

分別使用「代針筆」、「鉛筆」、「墨筆」的不同筆觸來創作。

接下來就介紹作品範例和筆觸特徵。

代針筆的線條均一，適合客觀表達內容

　　很多插畫家都是一種筆觸畫到底，我從大學時代並沒有固定的筆觸，應該説我受不了用同樣的筆觸一直作畫，我一向喜歡用新的工具來創作。現在我大多使用「代針筆」、「鉛筆」、「墨筆」的筆觸。我會去瞭解雜誌的客群和特輯的內容，洞悉企劃的意圖和客戶的需求，再選用合適的筆觸作畫。

　　代針筆能畫出粗細均一的線條，遇到比較客觀的主題，或是需要精確解析事物的筆法，我就會用代針筆來畫。例如，為了讓複雜的東西看上去一目瞭然，我會用均一的線條簡化圖示。把抽象的概念畫成插畫時，我也會使用這種筆觸。

　　我會減少線條和色彩，塑造出一種單純的氣息，精簡插畫中的訊息量。有特色的人物太過醒目，會影響到整幅作品的平衡，因此我選用的人物外形簡單，而非奇裝異服。由於線條不多，表情沒辦法畫得太大。以上面的插畫為例，人物和箭頭等素材我都是分別畫的，等畫好以後再傳輸到電腦上，用Photoshop拼貼。

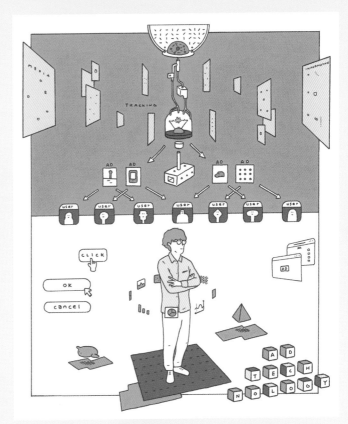

我通常都用簡略的線條作畫，構圖要有明確的意義，最好不看內文也能明白。代針筆的筆觸，很容易畫出類似書籍圖示的插畫。

代針筆畫出的插畫輪廓清晰，會給人一種單純的印象。如果客戶需要類似圖示的插畫，使用代針筆也很合適。

鉛筆的
筆觸

想要表達透明感時，
我會選用手繪的柔順筆觸

　　要吸引讀者的注意，表現出質感或氛圍這一類手繪圖才有的意象，很適合使用鉛筆。鉛筆可以表現出手部的細微動作，還有筆鋒的巧妙運用。鉛筆的筆觸只是一個籠統的說法，我比較常用的是自動鉛筆。使用2B筆芯的話，就能充分畫出鉛筆的效果了。

　　替插畫中的區塊上色時，我也是用自動鉛筆塗的。我會先塗一塊均勻的顏色，掃瞄以後用Photoshop貼上色塊。我不是每畫一幅插畫各別塗色，而是弄成像漫畫的網點一樣，先畫一張大一點的色塊，掃瞄以後配合插畫的大小裁切，再以圖層貼上。這樣一來，整幅插畫就會有勻整的感覺，也比較不會有色差的問題。要改變顏色，我通常是直接用Photoshop來改，用色鉛筆來塗色的話，掃瞄器沒辦法完整掃下原色，有時候印刷出來的成品顏色也不一樣。用黑線來塗就能完整掃瞄下來了，如果未來機器的性能提升，或是我的技術更上一層，應該也能呈現出色鉛筆的原色。關於這一點，今後我還要多多學習。

以這幅作品來說，我先畫出「淺色」、「中庸」、「深色」這三種色塊，然後各別黏貼在合適的插畫上。

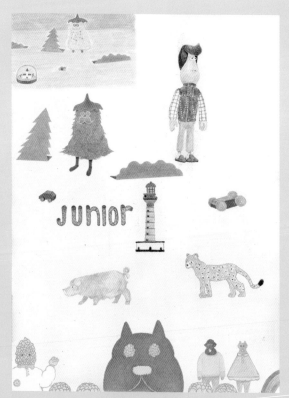

當然，我也會直接用色鉛筆作畫。主要是順從我的靈感，進行個人創作時才會用到。

墨筆的
筆觸

能畫出摩登的筆觸，也很容易呈現人物表情

一般的代針筆只會畫出均一的線條，使用墨筆則有「撇、捺、鉤」之類的特殊呈現。鉛筆容易呈現手部的細微動作，墨筆可以在插畫之中，呈現出更濃烈的手繪風格。我會運用這種特色，在廣告之類的案件中呈現摩登或時髦的感覺；另外在私人創作時，如果我想在圖畫的意象上增添勁道，也會使用墨筆。使用的方法不同，畫出來的線條粗細也不一樣，筆觸會有抑揚頓挫，增加表現手法的多樣性。有些人認為，用代針筆畫出細緻的線條，才能表現出人物獨特的氣息和表情，其實很多情況下，墨筆的勁道反而能呈現微妙的氣息。用其他的筆觸來畫笑容或怒容，比較容易讓表情變成單純的圖示或符號，陷入單調的創作模式之中。墨筆的運筆功夫得當的話，可以輕易表現出頭髮或衣服的皺摺痕跡。

此外，墨筆直接壓在紙上，還能用來替插畫的空白區塊上色。目前我的墨筆創作，並沒有傳輸到電腦再行上色，需要上色的區塊我都是直接用塗的。實際上，過去我沒什麼使用墨筆的機會。去年我才開始嘗試用墨筆，目前持續在研究墨筆的表現方法。

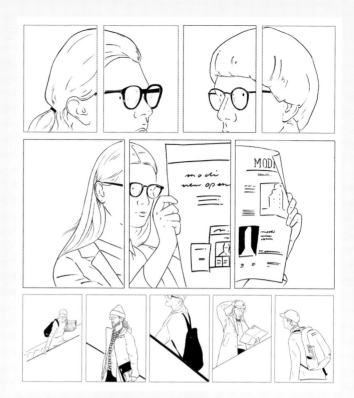

就算創作的心態和構圖，跟使用代針筆的時候一樣，墨筆畫出來的就是有一種動感。

線條並不統一，主要線條較粗，細緻的部分線條就比較細。

插畫誕生的地方

工作流程

提升插畫品質的祕訣如下。

創作時間的一半用來畫草圖，各項素材畫好以後傳輸到電腦上拼貼，

而不是做一次畫完就了事。

在工作中改善創作流程，畫出更精美的插畫

我接到的第一份插畫工作，是「Unico」的商品型錄插畫，這家公司主要販賣原創家具。我負責的是二○一四年度的整本商品型錄，剛好有機會練習各種插畫的畫法，例如小插畫或地圖等等。後來，該公司的設計師替我介紹案源，我的工作機會也愈來愈多。當時的經驗成為我主要的創作核心，如果沒有那份經驗，也不會有現在的我了。

從事插畫工作，客戶幾乎都有他們的要求，可以自由發揮的案子反而是少數。重點是符合客戶的要求，融入自己的創作特色，做出超越客戶期望的成品。這樣不只是在完成工作，也是在提升自己的可能性。

以我個人來說，我創作插畫絕不是做一次畫完就了事。我會先把畫好的東西掃瞄，再傳輸到電腦上進行拼貼修飾。過程中會有重新修正和改良的時間，這是分批完成和一次畫完最大的不同。

乍看之下要花兩道功夫，但這個過程可以讓你客觀看待作品，重新進行修正，有助於提升插畫的品質。

#1 討論、收集資料

基本上客戶都是打電話或透過網路委託我工作，討論也多半用電話或郵件交換意見，實際見面詳談的機會不多。一開始我會跟客戶拿資料或企劃書，請教商品特徵或企劃意圖，瞭解他們的目標客群是誰。有時候，客戶也會指定他們想要的風格。

收集材料和思考素材的時間，其實比實際作畫時間要長。我不是接到案子馬上動工，客戶若用郵件傳來資料，我會先影印出來觀看，一邊看一邊畫草圖。當然資料不夠的話，還得自己重新搜尋。

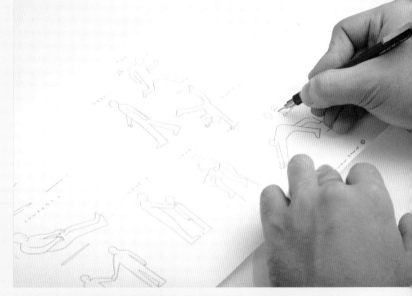

在透寫台上，憑著創作的意象繪製草圖。畫草圖之前要先收集資料，思考創作的意象和筆觸，再決定要用哪種方式作畫。

#2 手繪草圖

看完資料決定創作風格和意象以後，我會開始繪製草圖。基本上草圖都是手繪的，畫好我會先拿給客戶看過，有需要修正的地方就配合，沒有的話就開始正式作畫。

畫草圖對我來説是最耗時的工作，比方説一件案子有十天製作時間，我會花一半的時間畫草圖。當然，花這麼久時間我會畫出幾近完成品的草圖。草圖我會畫好幾種類型，其他素材也畫好幾種類型，然後反覆組合揣摩，最後決定出一種方案。草圖完成後，再用透寫台清稿就好了。

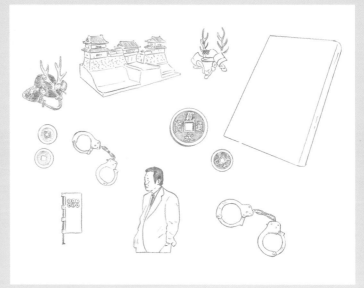

就算是同樣的插圖，也可能因為表情或細微的不同，而給人完全不一樣的印象。我會不斷地畫草圖，直到我自己滿意為止。

#3 掃瞄素材後，斟酌配置

據説，其他插畫家多半是畫完以後直接交差，我個人則是採用兩段式工法。完成清稿階段以後，我會把圖樣掃瞄到電腦上面，用Photoshop開啟檔案，組合各式各樣的要素。

如果要把插畫集中在A4大小裡，我會使用Illustrator。比方説跟地圖有關的案子，我會先畫基本的地圖，並放上十個左右的小插畫，各自設定為不同圖層。

我從大學時代就很常練習拼貼畫，這道工法可能也是受到拼貼畫的影響吧。

掃瞄到電腦上。

多了一道配置素材的程序，品質才會有所提升。

#4 上色

　　決定整體的架構以後，再來就要上色了。這時我腦海中已經有創作意象了，我會按照意象在Photoshop上塗色。顏色我不會使用太多種，插畫通常只用三種顏色。當我一開始決定只用三種顏色，首先我會簡單塗上紅、藍、黃三色，接著用Photoshop反覆改變顏色，直到我滿意為止。

　　我創作插畫很少只畫一種類型。同樣地，在挑出喜歡的顏色時，我也會畫好幾種類型。不要光靠自己的感覺挑色，這也是賦予插畫客觀性的重要步驟。

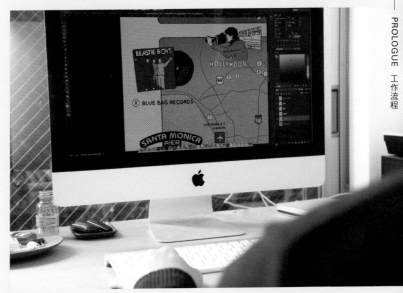

用Photoshop組合各項要素，同時進行上色。在調配顏色的過程中，創作完全不同的插畫類型。各種類型互相比較，找出最適當的選擇。

#5 完成、交件

　　顏色也決定好，再來寄交檔案就完工了。我多半是用電子郵件寄交檔案，插畫只是整個出版品的一小部分，插畫完成後還會進行版面設計，所以很少校色。如果是畫一整本，才會進行校色，雜誌的話，就幾乎沒有了。這就是我目前工作和私人創作不同的地方，今後不管是工作或私人創作，我想多從事一些完整的創作工作。

雜誌

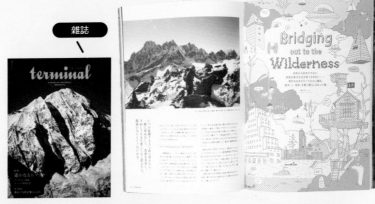

書籍

商品型錄

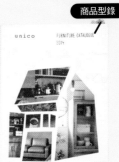

有各式各樣的媒體案件，創作時要記得，你的作品必須幫你得到下次的工作機會。即便是企業提供的案子，也要融入自己的特色，這一點很重要。

 FUJITA'S IMAGINATION SKETCH **VOL. 1**

每天的創意速寫

不管手頭上有沒有案子，我每天都有畫出某些作品的習慣。
這時候我會活用素描本或筆記本，通常裡面的東西會在幾年後，成為我工作上的
創意來源。現在我就來介紹一下這種插畫的靈感來源。

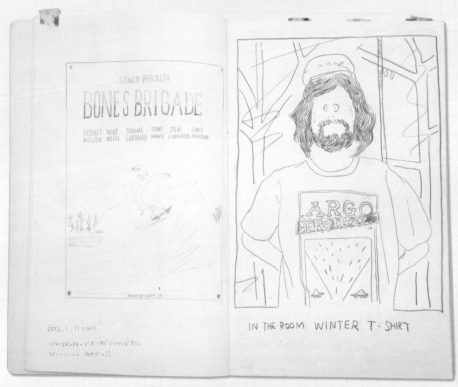

玩滑板的人和穿T恤的男子

我的速寫多半有點像繪畫日記。凡是我有興趣或覺得感動的東西，往往會成為我創作插畫的靈感。左下角有我看完電影後，記下的感動心得。

速寫封面

這是速寫筆記，封面通常也會畫一些沒意義的自由創作，這是我的第八十四本筆記。

突發奇想的商品

我想到伸縮自在的帶子，用這個點子畫出插畫。右邊則是〈Amazing Grace〉這首歌帶給我的心靈意象。

CHAPTER

|

簡單呈現主題

[SHOW THE THEME SIMPLE]

把某項事物簡化成容易理解的狀態，
這是插畫必須要有的機能。
重點是如何在精簡的線條中，
融入多一點的資訊或意境。

CASE 1 「現在年輕世代很流行自製手機,請畫出自製手機的五道工序」

客戶提出的委託有五大主題,主題本身很明確,但自製手機的工序,還有自製的行動電話都是新資訊,要畫出讀者一看就懂的插畫並不簡單。這需要高超的技術,把多種要素融入簡潔的插畫之中。

CLIENT'S ORDER

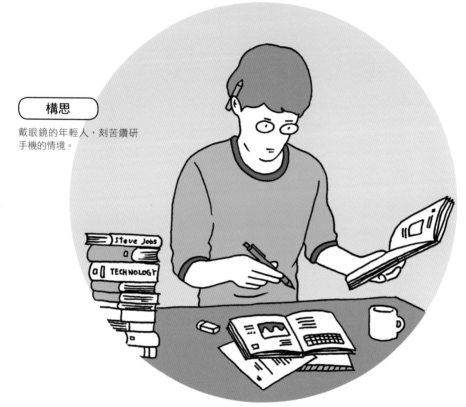

構思

戴眼鏡的年輕人,刻苦鑽研手機的情境。

設計

構思使用者介面的插畫,讓手機的圖示浮現在空中,營造出先進的氣息。

製作

運作中的工廠,我刻意在外形上添加一點巧思,融入趣味的意象。

販賣

上下各別擺出實體通路和網路販賣的形式,藉以表示兩者一樣重要。

重新思考

在各使用者之間安排一個人物,畫出一種廣納建言的場景。

SOLUTION

「縝密地設計登場人物，以單純的圖畫盡量表達多一點的訊息」

美國有一種嶄新的文化叫「獨立手機製作」，為了用簡單易懂的方式表現這種新文化，我必須設定好人物的表情和服裝，賦予其強烈的特色。有了強烈的特色，就可以省下說明的要素或文字，直接用插畫來呈現內容了。

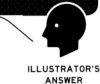

ILLUSTRATOR'S
ANSWER

在接到這個案子以前，我完全不曉得什麼叫「獨立手機製作」。遇到類似的情況，我會自己調查資料，但基本上我會專注聆聽客戶解釋，直到我能掌握那些新事物的意象。像這種一次要畫好幾幅插畫，而不是單一篇章頁的情況下，就需要一道客觀審視的步驟，來綜觀所有插畫的平衡性或一致感。我按照五大主題畫出了五幅插畫，除了遵循主題創作以外，最重要的是讀者看到「獨立手機浪潮來襲」的標題時，這五幅插畫不能太過突兀，讀者要能很自然地吸收才行。尤其插畫中的人物，很容易留在讀者的印象中，進而影響到所有插畫的意象。所以設定人物蠻辛苦的，反過來說，決定好明確的人物構想，再來依照人物意象創造世界觀就好了，作業會輕鬆很多。

另外，當客戶要明確傳達某些訊息時，使用簡略的作畫方式很有效。關鍵是如何用簡潔的方式傳達訊息，人物角色太過特殊，或是物品擺設太複雜的設定，並不適合這個案子。突顯要表達的訊息就好，剩下的表現方式要盡量克制，同時發揮自己的創作韻味和意趣，這就是我的做法。

同樣大小的圓圈中，畫了五種不同的插畫。整體看起來最好有均衡的用色和版面設計。

WIRED VOL.16
（**2015**年**6**月日本康得納斯發行）

VOL.16是「財經特輯」，主要介紹付款方式的變化，以及貨幣的未來趨勢。然後順著這個主題，談起iPhone和Android以外，還有「第三種手機」的新潮流。

DRAWING STEPS

分析、揣摩

1−1 分析主題、揣摩意象後，決定創作的關鍵要點

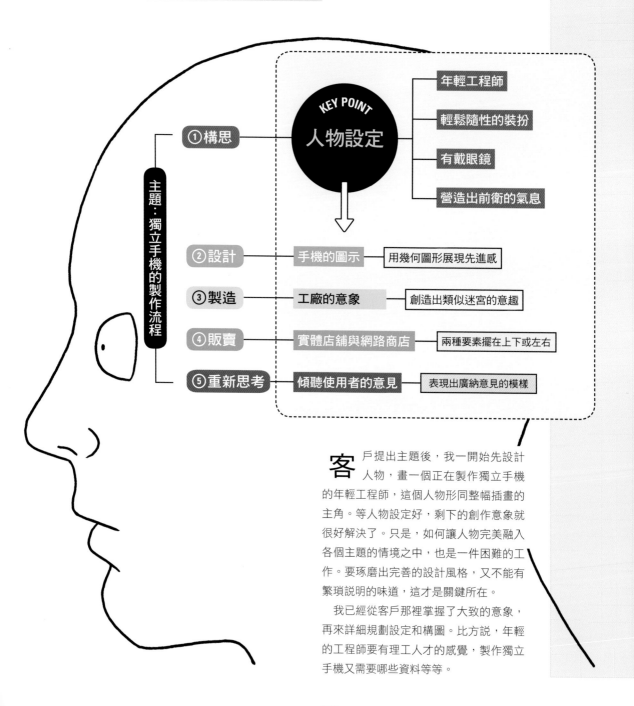

客戶提出主題後，我一開始先設計人物，畫一個正在製作獨立手機的年輕工程師，這個人物形同整幅插畫的主角。等人物設定好，剩下的創作意象就很好解決了。只是，如何讓人物完美融入各個主題的情境之中，也是一件困難的工作。要琢磨出完善的設計風格，又不能有繁瑣說明的味道，這才是關鍵所在。

我已經從客戶那裡掌握了大致的意象，再來詳細規劃設定和構圖。比方說，年輕的工程師要有理工人才的感覺，製作獨立手機又需要哪些資料等等。

KEY POINT
人物
設定

關鍵的人物設定

跟整體創作有關的插畫要素，我會畫出幾個不同的類型，激發更多創作意象。
之後，再從各個類型之中，選擇要用在人物上的要素。

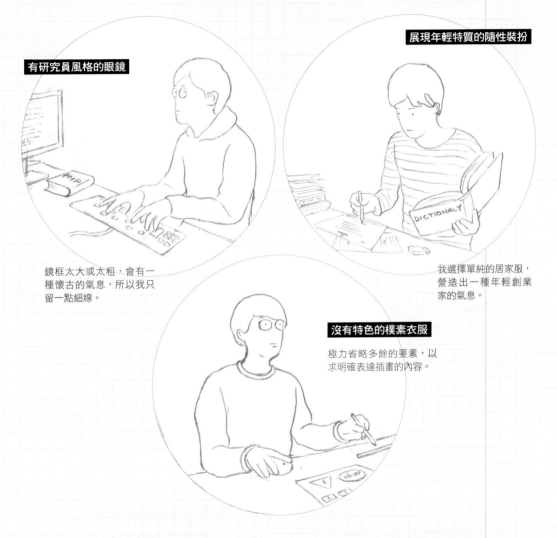

有研究員風格的眼鏡

鏡框太大或太粗，會有一
種懷古的氣息，所以我只
留一點細線。

展現年輕特質的隨性裝扮

我選擇單純的居家服，
營造出一種年輕創業
家的氣息。

沒有特色的樸素衣服

極力省略多餘的要素，以
求明確表達插畫的內容。

本次人物設計最需要留意的是，人物看起來要像獨立手機的製作者。在單純又簡略的插畫中，必須要有這種寫實感，這是創作的大前提。主角既然是年輕的工程師，我決定畫出年輕版的賈伯斯的感覺，來確保讀者的認知跟創作意象沒有落差。因此，我畫的人物是有戴眼鏡的，但他畢竟不是賈伯斯，我沒

有畫出很清楚的鏡框，這樣可以營造出一種比較隨和的氣質。另外，人物主題是製作獨立手機的年輕人，服裝也不能太過嚴肅。一件衣服我有辦法畫出更時髦的風格，問題是這樣反而喧賓奪主，妨礙到真正要表達的訊息。

描繪素材

1−2 畫出符合主題的素材，嘗試各種搭配

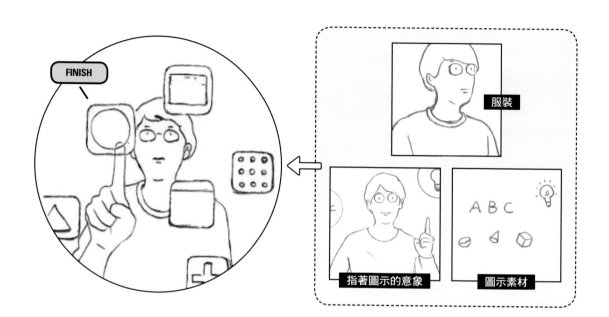

通常一幅完整的插畫，我在畫線稿的時候，會把每一項素材分開來畫。有一些素材的線稿我會畫好幾份，有一些素材則只畫一份。之後我會統統放到 Photoshop上，看所有素材搭配的狀況，進行補充之類的細部調整。

這一幅插畫的主題是「設計」。情境設定上，畫中人物正在設計手機圖示，於是我畫出懸空的圖示突顯未來感。只是，我一開始構思的圖示，未來感不太夠，最後我決定畫出幾個比較大的幾何圖形，例如單純的三角形或四角形等等。

CREATION MEMO —— 構圖變更

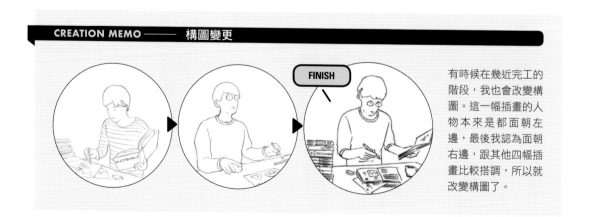

有時候在幾近完工的階段，我也會改變構圖。這一幅插畫的人物本來是都面朝左邊，最後我認為面朝右邊，跟其他四幅插畫比較搭調，所以就改變構圖了。

上色
1 −**3** 顏色搭配要單純，才會有先進前衛的感覺

開始上色

素材的版面配置完成後，要開始用Photoshop上色了。我會概觀所有插畫，思考哪一些素材要用同樣的顏色。

 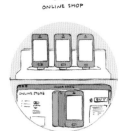

調整顏色搭配

基本上我很少用多色作畫，決定好主要用色後，再配上其他的顏色。即使我調出喜歡的組合，也會多配出幾種樣式來比較。

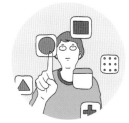 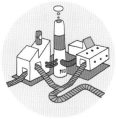

配出單純的組合

最後選擇出了一個組合，但顏色多到有些雜亂的感覺。我刪掉綠色，改用跟橘色同色系的紅色。設計完成後，用色和版面都很引人注目。

我 在創作時，本來就會嘗試好幾種不同的顏色組合。一開始先大略上個色，然後看著Photoshop上的畫面，思考顏色的搭配方式。對我來說最重要的是，什麼樣的顏色搭配看起來比較舒服。這樣講或許有太過感性之嫌，但我是依據長年來的經驗做出判斷，因此我很看重這個方法。

這時候中間那一張圖，幾乎就快要完工了，但主要的三種用色各有差異，有一種用色太多的感覺，於是我就變更配色了。不過，光是用橘色又太弱，我就改用紅色。紅色是一種很強烈的顏色，加入紅色，整體看上去更加鮮明。

CASE 2 「希望商業書看起來不要太死板,請自由創作各章節的篇章頁插畫」

這是介紹文章溝通術的書籍,客戶沒有太多要求,所以我某種程度上是自由創作的。篇章頁是各章節的前導部分,要兼具簡單易懂和奇幻的意象,製造出閱讀的誘因。

CLIENT'S ORDER

第一章篇章頁插畫「好文章的正確文法」

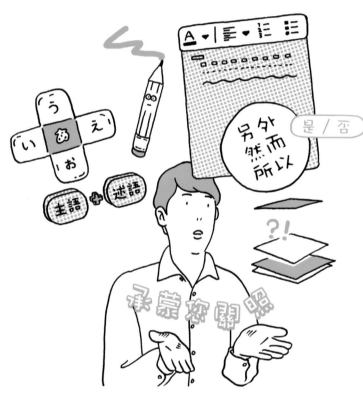

這是最初的篇章頁,羅列出文章所需的各種要素,有一種可以學到很多東西的感覺。(編注:原圖為日文字,此處翻成中文以利理解,原圖請見第67頁。)

第二章篇章頁「增進工作效率的郵件寫法」

這是編寫郵件的情境,畫出一種在腦內凌空思考的情境。

第三章篇章頁「避免爭執的郵件寫法」

跟第二章的交談對象起爭執的情境,畫出誤會愈來愈深的狀況。

第四章篇章頁「有助於互相理解的SNS文章寫法」

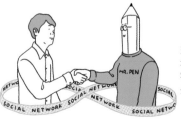

畫出握手和解的情境,身旁再加上8字形的連繫,象徵長長久久的關係。

SOLUTION

「畫出風格柔和的關鍵插畫，並連接各章節的情境」

在我可以決定插畫內容的情況下，我會按照主題思考各章節的關聯，以此做為插畫的創作基礎，這樣內容統整起來也比較容易。這一次我在畫素材時，有創造出原創的角色。

ILLUSTRATOR'S
ANSWER

我　接下這份工作時，才剛成為插畫家沒多久，因此我興致勃勃地接下案子，並沒有思考太多。我去出版社開會的時候，才知道書籍的詳細內容。客戶希望我自由發揮，也不需要畫草圖給他們看，只要按照各章主題創作就好。沒有詳細指示，其實也有困難的地方，不過剛出道不久就有自由發揮的機會，代表客戶需要我的想法和創意，這確實是一份很有挑戰性的工作。

一開始客戶只委託我畫各篇章頁的插畫，後來連內文插畫和封面也交給我辦。封面當然有一些比較細部的要求，但客戶也沒規定要畫多少插畫，最後我畫的幾乎都被採用了。

篇章頁插畫要用一頁圖說完所有故事，算是比較特殊的插畫創作。一般插畫雖然也有類似的創作要求，但通常可以當做單一的圖示來看待；篇章頁插畫就要多方構思，將各種素材拼湊成一張完整的插畫。另外，篇章頁有點像是各章的預告，必須要有趣味、引人注意的魅力。這一次的案子，各章之間要互相連貫，所以我也很重視共通的創作意象。

以極具清潔感的白色為背景，綠色的圖看上去會特別鮮明，文字選用綠色也很不錯。

我創作了一個鉛筆先生用在一般插畫上，發揮出很棒的存在感，在各情境中相當活躍。

最後一章成功表現出解決問題的感覺。

《所以別人看不懂！》
（實務教育出版）2015年4月14日發行

郵件和SNS在商業世界迅速普及，大家可以隨時用文章交流，但文字傳送錯誤和文意誤會之類的問題，也造成我們不少的困擾。這一本商業書旨在介紹文章溝通術，幫助讀者成為溝通達人。

DRAWING STEPS

分析、揣摩

2-1 瞭解整體內容後，決定好插畫意象來當創作基礎

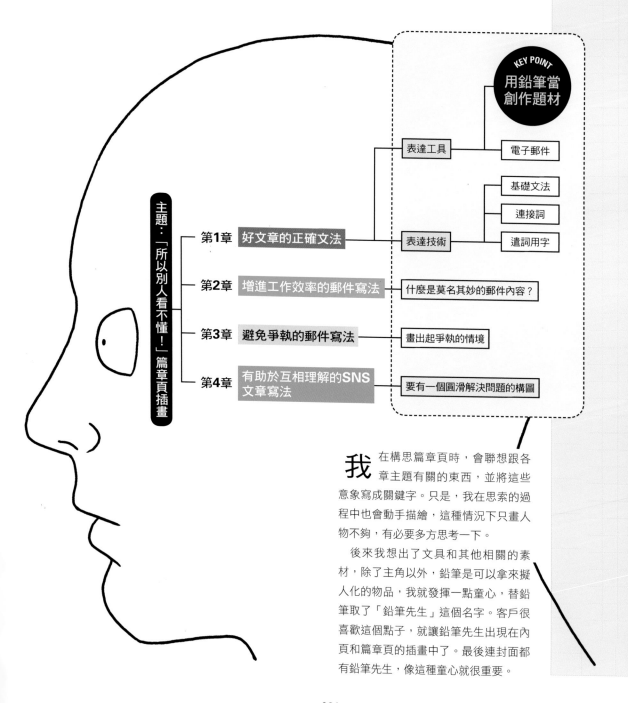

KEY POINT

用鉛筆當創作題材

主題：「所以別人看不懂！」篇章頁插畫

- 第1章 好文章的正確文法
 - 表達工具 ─ 電子郵件
 - 表達技術 ─ 基礎文法／連接詞／遣詞用字
- 第2章 增進工作效率的郵件寫法 ── 什麼是莫名其妙的郵件內容？
- 第3章 避免爭執的郵件寫法 ── 畫出起爭執的情境
- 第4章 有助於互相理解的SNS文章寫法 ── 要有一個圓滑解決問題的構圖

我 在構思篇章頁時，會聯想跟各章主題有關的東西，並將這些意象寫成關鍵字。只是，我在思索的過程中也會動手描繪，這種情況下只畫人物不夠，有必要多方思考一下。

後來我想出了文具和其他相關的素材，除了主角以外，鉛筆是可以拿來擬人化的物品，我就發揮一點童心，替鉛筆取了「鉛筆先生」這個名字。客戶很喜歡這個點子，就讓鉛筆先生出現在內頁和篇章頁的插畫中了。最後連封面都有鉛筆先生，像這種童心就很重要。

找出合乎主題的關鍵插畫題材

我一邊確認各章的主題內容，一邊聯想相關的素材。
為了讓所有插畫兼具一致感，我需要一個題材來當創作基礎。

我從文章和溝通這兩個關鍵字中，聯想到了鉛筆這個題材。通常相關的文字，可以幫助我想出創作的關鍵意象。

2-2

描繪素材

在確立創作意象之前，要不斷繪製各種素材和類型

創作篇章頁插畫，就跟畫這個封面的線圖一樣，我不是一次全部畫完，而是分別畫出必要的素材，掃瞄到電腦上用Photoshop調配組合。如果用一次全部畫完的方式創作，插畫的內容會太受侷限。先畫出素材再來重組，可以營造出立體感或奇特的空間感。

另外，要是無法從各個素材中找到自己喜歡的類型，那就反覆畫出同樣的東西。通常多畫幾次就會找到平衡點了，因此千萬不要偷懶。有時候各個畫作可能會有些微的差異，在畫好幾幅插畫的時候，同樣的素材會產生細微的偏頗，而且這種偏頗會愈來愈大，要特別留意才行。

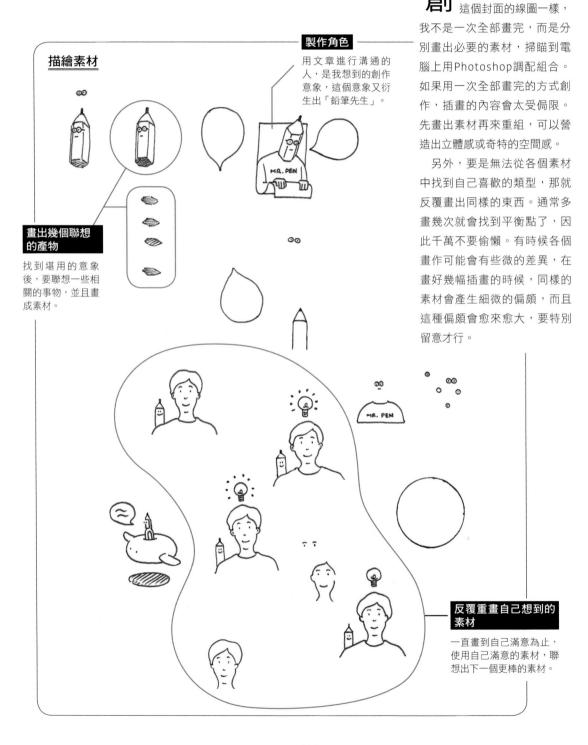

描繪素材

製作角色
用文章進行溝通的人，是我想到的創作意象，這個意象又衍生出「鉛筆先生」。

畫出幾個聯想的產物
找到堪用的意象後，要聯想一些相關的事物，並且畫成素材。

反覆重畫自己想到的素材
一直畫到自己滿意為止，使用自己滿意的素材，聯想出下一個更棒的素材。

描繪不同類型

STEP1

嚴謹的意象

讓人物戴上眼鏡，塑造一種沉著的感覺。頭髮也畫得很細，郵件旁邊還畫了一個小人，雖然圖面上有多餘的要素，但版面幾乎是直接照用。

STEP2

稍微沒那麼嚴謹的意象

跟步驟一保持一段差距，文字變得更少，內容也更加精簡。加入鉛筆的擬人角色後，產生比較柔和的意象了。

完成

完成

從各個不同的創作類型中，挑選合乎創作意象的素材。為了表現出簡單易懂的特性，所有文字改用日文呈現。

繪製四大章節的篇章頁時，最重要的是如何設定一開始登場的主角。我費了很大的心思，設定出一個常用SNS的上班族角色，讓他展現出積極學習的態度。

人物設定好以後，再分別畫出不同的素材添加進去。這時候主角的形象會大幅影響到素材的創作，因此人物設定非常重要。

正式刊載的插畫，正好融合了前兩幅插畫的優點。我在繪製的過程中，也有嘗試不同粗細的線條，總算在大量選擇中找到最佳的組合。

2–3

上色

在完成的線圖上張貼網點，就算只用一種顏色，也能用濃淡表現出立體感

上色前

上色後

把完成的線圖掃瞄到電腦上以後，我會嘗試很多顏色組合。這一本書籍採用兩種顏色，一開始我就決定選用極具特色的綠色了，所以不必煩惱該用什麼色彩。只是，顏色只能用綠色而已，全部都塗成綠色的話，表現方式太受侷限了。於是我使用

網點，跟塗綠的部分形成強弱對比，並以濃淡有別的方式產生一種立體感。在顏色有限的情況下，使用網點是有效的手法。雖然這一次不必像平常那樣，煩惱顏色的搭配方式，但該在哪些部分使用網點，我還是花了不少功夫嘗試。

這一個案子中使用的次要插畫

客戶希望我自由創作內頁插畫，我自己想一些跟書本內容有關的關鍵字，再把那些關鍵字轉換成圖畫。我很喜歡「鉛筆先生」，他在許多插畫都有登場。

飛在天上的鉛筆先生

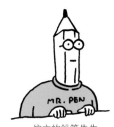

動腦袋的鉛筆先生

佇立的鉛筆先生

文章沒寫好的樣子

用電腦溝通

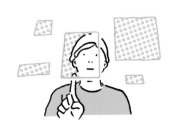

透過網路選擇資訊

溝通交流的意象

耳朵夾筆的年輕人

用鼻子夾筆的年輕人

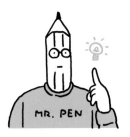

靈光乍現的鉛筆先生

飛碟回收信件

手的圖示

跟複數對象談話的意象

CASE

3 「希望在廣告科技的雜誌特輯扉頁上，展現出人類與人工智慧的聯繫」

所謂的「廣告科技」是以人工智慧，提供使用者合適的廣告內容。這一個案子需要很多的素材，來展示機械意象和人類的關聯，版面設計也相當不容易。

CLIENT'S ORDER

廣告科技的雜誌特輯扉頁插畫

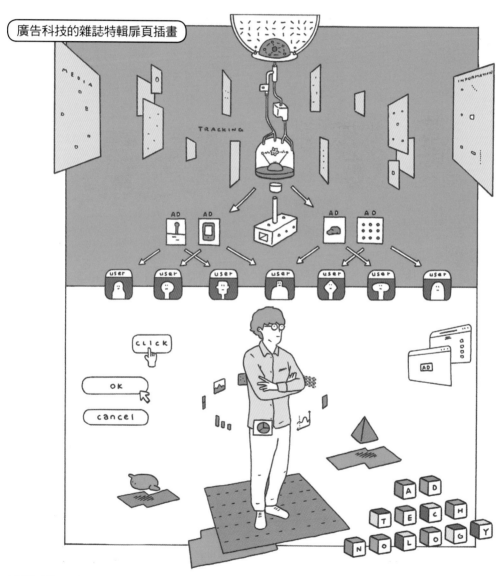

以單純的圖示來表現流程，內容通常會變得太過平板。因此我在插畫素材上添加一點遠近感或3D效果，塑造出奇特的空間感和未來氣息。

「用照片呈現人類的寫實性，明示人類與機械意象的關聯性」

人工智慧與人類上下對比，雙方的連繫以圖示法的插畫呈現，做出簡單易懂的感覺。各別突顯人類與機器的意象，可以強烈表達整體插畫的特性。

ILLUSTRATOR'S ANSWER

我 並沒有廣告科技的相關知識，因此我打了好幾通電話請教客戶，之後才開始畫草圖。現在網路上都查得到資料，但客戶並非要我呈現廣告科技的正確知識，而是要我詮釋書中提到的廣告科技究竟是什麼東西。這種情況下，直接請教客戶是最好的方法。一開始客戶也有傳送簡單易懂的草圖給我看，我後來製作草圖的時候，也是以此為依據來進行聯想。

廣告科技是指人工智慧發送合適的廣告給每一位使用者，當我在思考如何呈現這種世界觀時，最先想到的是電腦的意象，我就用電腦的意象來進行構圖。由於這本身是一個抽象的插畫，單純的幾何圖形和立方體派得上用場。比方說畫出飄浮在半空中的感覺，或是添加一點3D的效果等等，營造出一個廣告科技的虛擬空間。

在繪製抽象的插畫時，要盡量保持單純。尤其我會畫各種不同的素材來拼湊成一幅完整的雜誌扉頁插畫，如何保持單純就是一個很重要的課題。

各個素材極力保持簡樸，整幅插畫看起來才會均衡，不會有太雜亂的印象，又能發揮各別的特色。

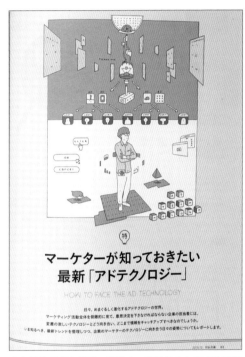

我大量使用幾何圖形，營造出一種彷彿身在宇宙的奇特空間感。（標題譯注：行銷人才必須知道的最新「廣告科技」）

宣傳會議No.890
（2015年12月號）

日本第一本廣告行銷的專門雜誌，除了廣告內容以外，也有許多企業行銷報導。這一期介紹的是「行銷人才必須知道的最新『廣告科技』」。

DRAWING STEPS

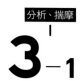

分析、揣摩

3−1 拆解廣告科技，整合出各別的關鍵字

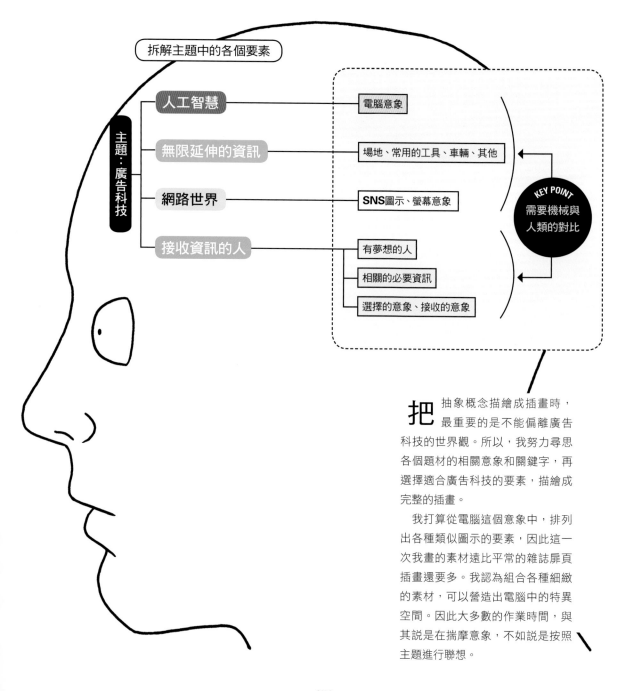

拆解主題中的各個要素

主題：廣告科技

- 人工智慧 —— 電腦意象
- 無限延伸的資訊 —— 場地、常用的工具、車輛、其他
- 網路世界 —— SNS圖示、螢幕意象
- 接收資訊的人 ——
 - 有夢想的人
 - 相關的必要資訊
 - 選擇的意象、接收的意象

KEY POINT
需要機械與
人類的對比

把抽象概念描繪成插畫時，最重要的是不能偏離廣告科技的世界觀。所以，我努力尋思各個題材的相關意象和關鍵字，再選擇適合廣告科技的要素，描繪成完整的插畫。

我打算從電腦這個意象中，排列出各種類似圖示的要素，因此這一次我畫的素材遠比平常的雜誌扉頁插畫還要多。我認為組合各種細緻的素材，可以營造出電腦中的特異空間。因此大多數的作業時間，與其說是在揣摩意象，不如說是按照主題進行聯想。

3−2 構思版面，畫出各種素材

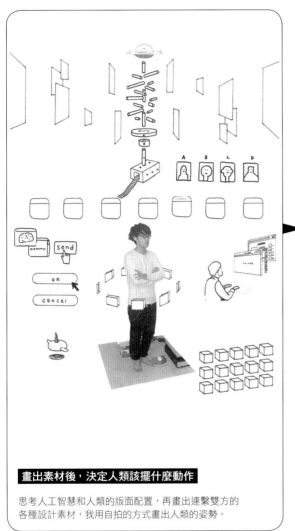

畫出素材後，決定人類該擺什麼動作

思考人工智慧和人類的版面配置，再畫出連繫雙方的
各種設計素材，我用自拍的方式畫出人類的姿勢。

取捨／添加素材

這時候要畫出更詳細的意象。已經彙整完畢的插畫，
也會因為版面配置不均而重畫。

雜誌扉頁插畫中心的人物，我打算
畫出在電腦空間中脫穎而出的感
覺。人物的姿勢，我是用自己當模特兒
來拍的，之後再看著照片來畫。這一幅
插畫我是拍自己的姿勢，但我需要確認
一下有沒有脫穎而出的感覺，所以我把
影印出來的照片擺在各個素材組成的插
畫中。市面上有很多專門講解姿勢的書
籍，要找到適合創作意象的姿勢並不容
易。自己擺姿勢比較好進行繪製工作，
又可以迅速獲得符合意象的資料，堪稱
一石二鳥的好方法。

上色

3-3 嘗試多種顏色，找出符合主題的搭配方式

FINISH

類型一

類型二

明亮的用色營造出開闊的感覺，但看起來有些散漫。

精簡用色，強調知性的氣息，人工智慧與人類形成鮮明對比。

這一幅插畫的背景本來沒有顏色，圖中配置大量的素材，雜亂的感覺十分明顯。於是我在上色的過程中，在中間畫了一條橫線，上半部塗上顏色，讓整體看起來更加洗練有條。

當然，我會找出自己覺得沉靜舒適的用色搭配，但太執著這個規則的話，每一幅插畫就沒有不同的韻味了。為了避免這種狀況發生，多方嘗試顏色組合是必須的。就以這一幅插畫來說，最後我採用兩幅畫各自的優點，像這種應用方式也是可行的。

同一個特輯內的次要插畫

這是同一個特輯中的其他插畫，必須傳遞的訊息要盡量單純化，而且不能給人說明氣息太重的感覺。

我畫的是有未來感的圖示，而不是寫實的按鈕。

角色手持望遠鏡，圖面變得比較扁長，所以手部我直接裁切掉。

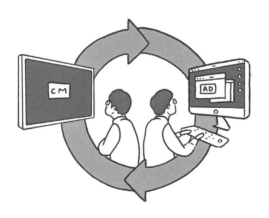

一開始我就想好該怎麼畫了，只是我在素材安排上花了點心思，增加立體感。

以立方體來呈現益智積木的意象。

CASE

4

「請畫出簡單易懂的插畫，來解說避孕和性病的相關知識」

這是anan雜誌內的性愛特輯插畫，插畫要讓頁面看起來輕鬆有趣，這樣讀者才能輕易吸收正確的避孕和性病知識。

CLIENT'S ORDER

主題：避孕、性病的插畫

這次的案子中，女性角色登場次數最多。接下來我還畫了各種避孕器和男性角色，我有調整繪畫的細膩度，顏色也沒有用得太強烈，以免插畫看起來太過露骨。

①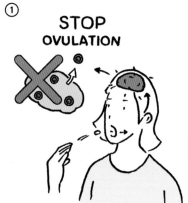

服用抑制排卵的藥

不需要文字，光看圖示就能理解的版面設計。

②

尖圭濕疣（菜花）

女性驚訝觀看下體的圖示，據說患部會像雞冠一樣。

③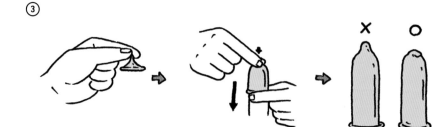

保險套的正確戴法

畫出簡單易懂的手勢，手勢還配合箭頭的方向。

④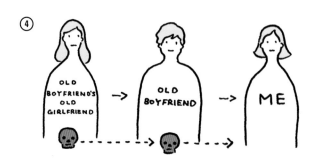

表示性病感染途徑的圖示

前男友的女友，可能傳染給前男友，再傳染給自己，傳染用骷髏頭來呈現。

SOLUTION 「筆觸盡量簡潔，描繪時特別注重圖示簡單易懂的特性」

有時候客戶會指示，要配合主題畫出簡潔或細膩的筆觸，但最終還是要自己提出意見。而這一次的案子，客戶的指示跟我的提議剛好吻合。

ILLUSTRATOR'S
ANSWER

這 一次的案子是資訊類的插畫，客戶也有提供詳細的解說草圖，我本來以為一開始不太需要構思或想像，後來我才發現自己的想法大錯特錯。

過去我完全沒有女性避孕器和排卵的知識，因此得先調查基本資料，再加上當初我不太擅長描繪女性，著實吃了不少苦頭。另外，這種類型的主題畫得太過女性化，圖面看起來會有太煽情、太露骨的效果。但在面對這個問題以前，我一直畫不出比較陰柔的線條，草圖重畫了好幾次。尤其畫簡潔的線條時，要區分女性的陰柔和男性的陽剛並不容易。當然我也想藉這個機會，好好練習女性角色的畫法，所以現在畫男性和女性，水準就沒有太大落差了。

儘管這是介紹「避孕」和「性病」的插畫，我們並不是要展示教科書那樣的東西，要好好傳遞事實，解說氣息又不能太強烈，這兩者的均衡變難拿捏的。尤其女性的表情一個沒畫好，圖面可能會變得太凝重或太悲情，因此我盡力克制喜怒哀樂的表現。焦點不是集中在角色的想法，而是單純表達她做了什麼事情，就會有什麼樣的後果。

用於Q&A的插畫，每一幅插畫的圖面不大。

講究簡單易懂的機能。

anan No.1966
（2015.8.12-19合併號Magazine House）

anan的性愛特輯，封面的風格較為挑逗刺激，每次採訪的藝人也造成不小的話題。有些人不太意思買這種主題的雜誌，買anan卻沒有這樣的問題，品牌效用確實了不起。

DRAWING STEPS

4-1 決定插畫筆觸,收集關鍵字的相關資訊

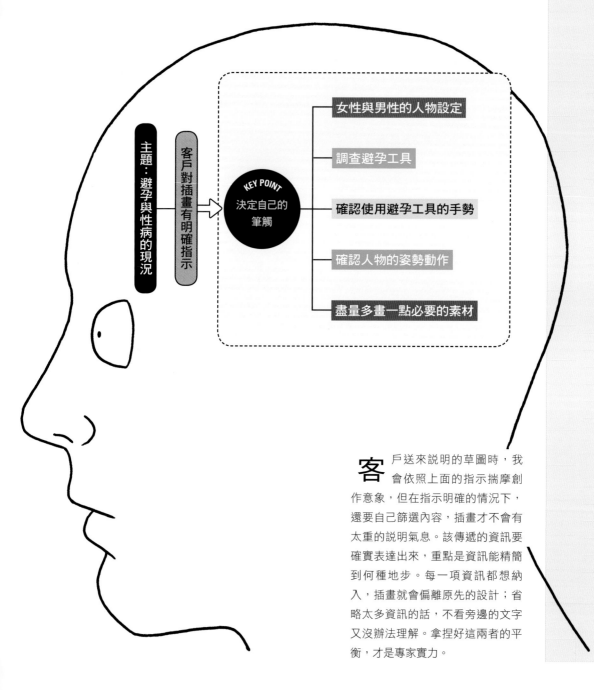

客戶送來說明的草圖時,我會依照上面的指示揣摩創作意象,但在指示明確的情況下,還要自己篩選內容,插畫才不會有太重的說明氣息。該傳遞的資訊要確實表達出來,重點是資訊能精簡到何種地步。每一項資訊都想納入,插畫就會偏離原先的設計;省略太多資訊的話,不看旁邊的文字又沒辦法理解。拿捏好這兩者的平衡,才是專家實力。

KEY POINT
決定自己的
筆觸

構思複數的插畫意象

決定好筆觸後，每一幅插畫要多畫幾種類型，同時保持一致感。之後再從中挑選比較好的類型，
有了這一道工序，完成度會提升很多。

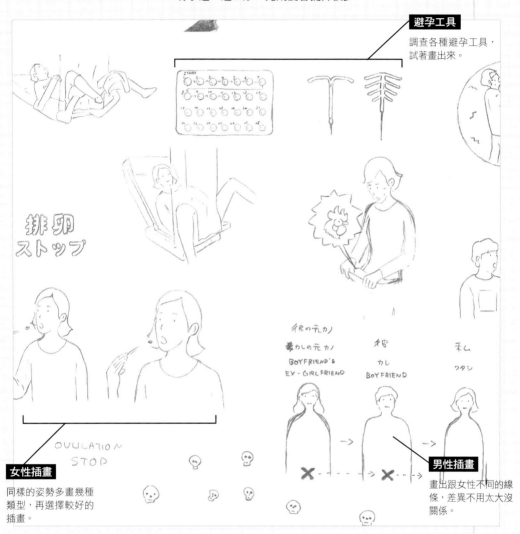

避孕工具
調查各種避孕工具，
試著畫出來。

女性插畫
同樣的姿勢多畫幾種
類型，再選擇較好的
插畫。

男性插畫
畫出跟女性不同的線
條，差異不用太大沒
關係。

在繪製插畫的過程中，畫草圖是我最耗時的工作。可能跟我一開始拿給客戶看的草圖，很接近完成品也有關係吧。通常大家都以為草圖是隨性的塗鴉，但我想盡量給客戶看一些具體的成果，這樣客戶才有辦法提出具體的修正意見。

另外，在腦海中憑空想像很花時間，為了刺激想像力，我會寫出相關的關鍵字，或是上網調查圖片資料，然後反覆畫出這些要素，使之更加具體化。

這時候我不太擅長描繪女性，一直重畫女性陰柔的身體線條，下巴和肩膀特別難畫。

描繪素材

4-2　拍出需要的素材，掌握精確度以後再動筆

① 單憑想像繪製的插畫

乍看之下沒什麼問題，但欠缺寫實的意象。

② 實際拍出照片比對

自己擺出相同姿勢，就能清楚看出差異了。

③ 加上照片的要素後重畫

加上拍照掌握到的要素，畫出寫實的感覺。

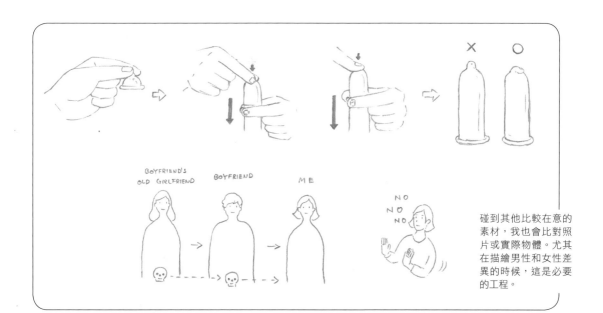

碰到其他比較在意的素材，我也會比對照片或實際物體。尤其在描繪男性和女性差異的時候，這是必要的工程。

在　繪製插畫時，我會自己擺出動作拍攝下來，當成人物姿勢的參考資料。市面上有販賣動作和姿勢集，網路上也有資料可供參考，不過用在自己的插畫上，萬一方向和角度有微妙的偏頗，會影響到整體的平衡性。因此自拍才是最快的方法，拍出幾個姿勢以後，把自己認為不錯的照片印出來，實際配置在插畫之中進行調整，接著再畫線稿。就算是非寫實類型的插畫，人物手臂的角度或動作也不能太奇怪，細節是非常重要的。

4-3

如果用色數量有改變，就要全部重新考量

類型一

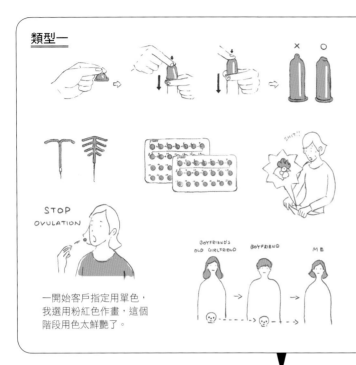

一開始客戶指定用單色，我選用粉紅色作畫，這個階段用色太鮮艷了。

開始客戶要求單色作畫，所以我選擇粉紅色。客戶看過後希望改用雙色作畫，同時減少粉紅色的使用，以求營造出更柔和的感覺。於是，我以淺藍色做為主要顏色，粉紅的部分也減少一些，但某些小地方還是用較深的粉紅色，來替圖面點綴一下。

我一直覺得選擇用色很困難，整體都用太淡的顏色，只會畫出毫無變化的插畫。所以同樣的顏色，我建議用濃淡有別的方式來呈現。這一次我以淡色為基調，整幅插畫看起來有股溫和的意象，問題也就解決了。

類型二

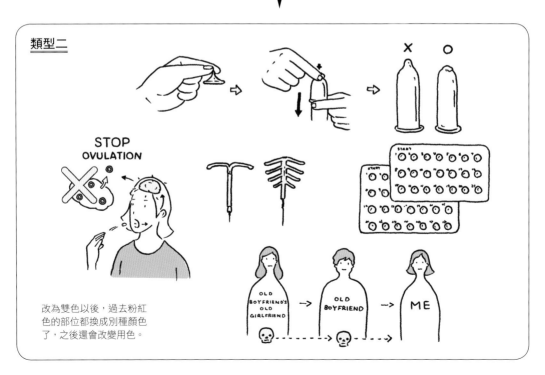

改為雙色以後，過去粉紅色的部位都換成別種顏色了，之後還會改變用色。

CASE 5 「主題是運動與科技結合，希望畫出有未來感的插畫」

這是au未來研究所要用在網站專欄上的插畫，我必須使用素材和構圖技術，來表現傳統運動和先進技術有何關聯。

CLIENT'S ORDER

主題：運動與科技描繪出的未來景象

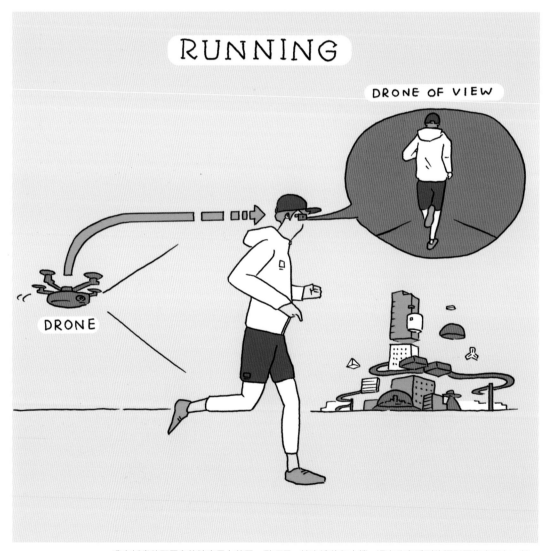

我在插畫的配置和符號應用上花了一點巧思，讓左邊的無人機，還有跑者看到的攝影圖像串聯在一起。

「用符號插畫簡潔呈現人物和科技，以免有太繁瑣的說明氣息」

我希望在沒有說明的情況下，讀者也能一眼看出傳統的運動和科技的關聯。
所以，我刻意在圖面上安排箭頭或對話框之類的符號插畫。

ILLUSTRATOR'S
ANSWER

網路插畫的工作並不多，但現在紙本插畫也是用檔案交件，其實兩者的工作內容差不了多少。一開始客戶有跟我說明運動科技，雖然沒有提供說明的草圖，但這一次的主題是未來趨勢的科技化，也就是在「跑步」等運動主題中，用無人機拍攝運動者的姿勢，運動者可以透過科技眼鏡觀察自己的動作，調整運動的姿勢。我只要把這一連串的意象畫出來就好，不過麻煩的是，要用一張插畫表現這個情境並不容易。我必須同時表現無人機追逐運動者，以及運動者確認自己背影的情境。於是，我想到用對話框來畫背影，但要避免太繁瑣的說明氣息，設計上費了好大一番功夫。再者，這個未來主題也是不久後會成真的情況，要設定多少未來感也是一大煩惱。

這一幅插畫，是我剛成為插畫師時接下的案子，資訊取捨沒有像現在那麼洗練。可是，也多虧我費心安排，繁雜的素材看起來反而感覺不錯，跑步的動感也有表現出來。運動者本身是傳統的象徵，畫得太精簡也不好。

這一幅插畫是刊載在網站上，而不是紙本媒體。基本上用於雜誌或書籍的插畫，也是用檔案交件，所以交件方式並沒有太大變化。

au 未來研究所

這是一家創造未來溝通方式的研究機構，主要提供大眾嶄新的「連繫工具」。發明「超越智慧型手機的新科技」是他們的研究使命，持續對消費者提供各種資訊。

DRAWING STEPS

分析、揣摩

5−1 思考如何用符號插畫串聯情境，同時整理各項要素

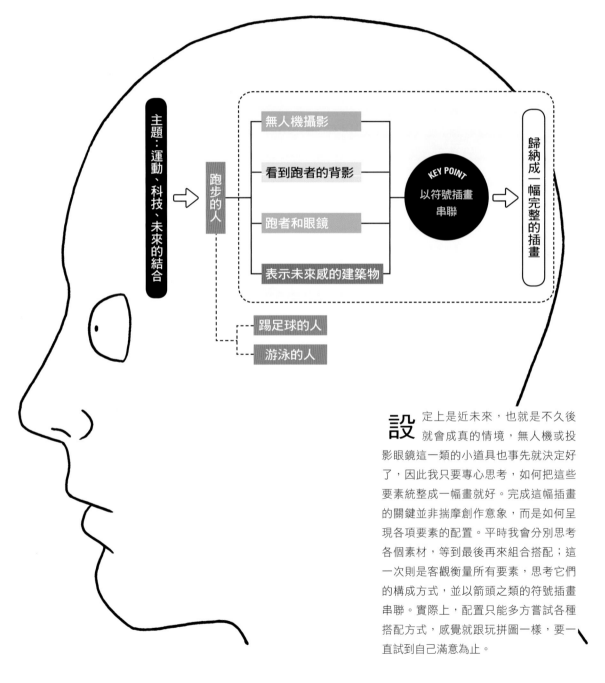

主題：運動、科技、未來的結合 ⇨ 跑步的人

- 無人機攝影
- 看到跑者的背影
- 跑者和眼鏡
- 表示未來感的建築物

KEY POINT 以符號插畫串聯 ⇨ 歸納成一幅完整的插畫

- 踢足球的人
- 游泳的人

設定上是近未來，也就是不久後就會成真的情境，無人機或投影眼鏡這一類的小道具也事先就決定好了，因此我只要專心思考，如何把這些要素統整成一幅畫就好。完成這幅插畫的關鍵並非揣摩創作意象，而是如何呈現各項要素的配置。平時我會分別思考各個素材，等到最後再來組合搭配；這一次則是客觀衡量所有要素，思考它們的構成方式，並以箭頭之類的符號插畫串聯。實際上，配置只能多方嘗試各種搭配方式，感覺就跟玩拼圖一樣，要一直試到自己滿意為止。

5-2 整理好的每一項要素，要畫出好幾種不同類型的插畫

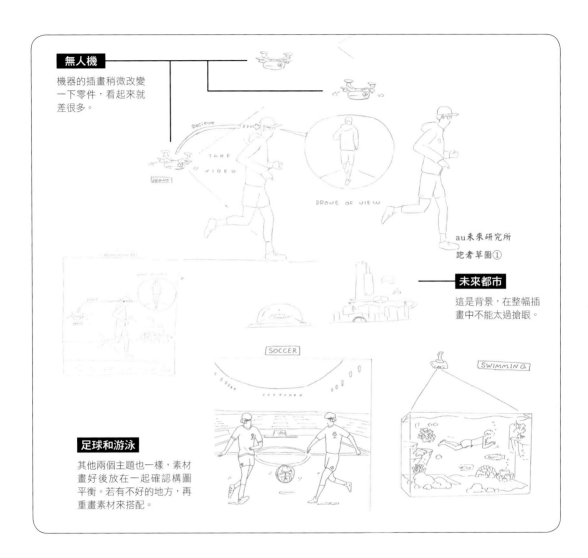

無人機

機器的插畫稍微改變
一下零件，看起來就
差很多。

au未來研究所
跑者草圖①

未來都市

這是背景，在整幅插
畫中不能太過搶眼。

足球和游泳

其他兩個主題也一樣，素材
畫好後放在一起確認構圖
平衡。若有不好的地方，再
重畫素材來搭配。

　　每一項運動主題都不一樣，使用的科技也不盡相同。不過都刊載在同樣的專欄裡，在畫線稿的過程中，我會統合三者的創作風格。

　　繪製插畫人物時，人物的存在感難免會變得太強烈。如果希望讀者注意各項運動中會用到的未來科技，講得極端一點，直接用象形圖的抽象人物也沒差，反正有表現出人與科技就好。沒有這樣的取捨，反而無法傳遞重要訊息。這一幅插畫是入行初期的作品，跟現在的作品相比要素多了一點，但在過去的創作中，我很喜歡這一幅插畫。

5-3 配色與版面配置，要考量各項要素的重要程度，以及想要展現的方向性

上色

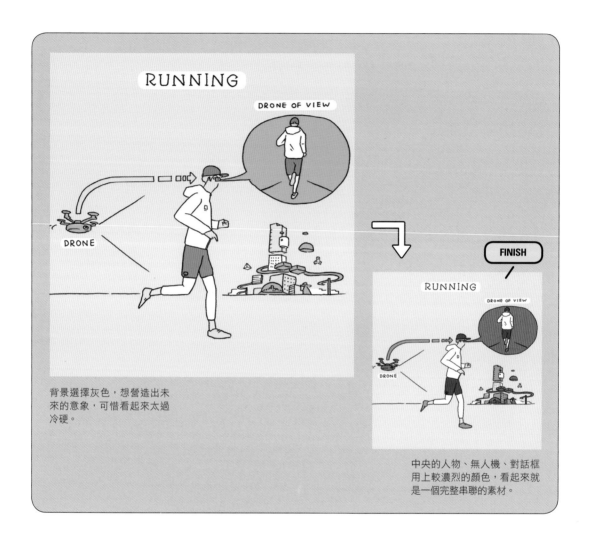

背景選擇灰色，想營造出未來的意象，可惜看起來太過冷硬。

中央的人物、無人機、對話框用上較濃烈的顏色，看起來就是一個完整串聯的素材。

　　開始背景沒有上色，我在作業的過程中塗上了灰色，整幅插畫看起來有一種知性炫酷的感覺，而且也更有未來感。

　　配色方面我有自己喜歡的配色方式，但我蠻中意米菲兔繪本的作者—迪克·布魯納的用色技巧，因此在這幅插畫當中，我應用了他的配色神髓。偶爾我看到一些漂亮的配色，也會記在腦海中當成創作靈感。配色技巧，我在大學也有學過，跟專業設計師比起來，我的配色種類少得令人吃驚。

用同樣方法描繪其他主題的次要插畫

足球和科技是靠著一顆球互相串聯，我要把這種意象繪製成插畫。所以，球直接配置在畫面中央，球體也是懸浮足球，可動性變得更好，內部還有三百六十度環景攝影機，能拍出很有魄力的影像。

這是游泳的插畫，泳池中的牆壁改成顯示面板，可以映照出海中的景色，彷彿在海裡游泳一樣。我刻意畫出人類在水箱中游泳的樣子，營造出簡單易懂的水中風景。

 FUJITA'S IMAGINATION SKETCH VOL.**2**

每天的創意速寫

不管手頭上有沒有案子，我每天都有畫出某些作品的習慣。
這時候我會活用素描本或筆記本，通常裡面的東西會在幾年後，
成為我工作上的創意來源。現在我就來介紹一下這種插畫的靈感來源。

夢中的景色①

我會在睡醒後畫出夢中的景色，這種類型的創意速
寫還不少。我曾經夢到一顆滿是岩石和怪物的行
星，還畫成電影海報的風格。

夢中的景色②

承上，同樣在充滿岩
石的地方，有奇形怪
狀的植物森林，遠方
還看得到飛碟，看得
出來我的夢境細節很
詳盡。

速寫本封面

基本上我很喜歡拼貼
畫，通常我會貼上自
己喜歡的貼紙或雜誌
圖片。

CHAPTER

2

意象成形

[DRAW THE IMAGINATION]

——————

有時候，插畫家必須把不存在的東西畫出具體的型態，

而這也是插畫才做得到的事情，

這一章會介紹相關的構思和揣摩辦法。

CASE 6 「請在雜誌扉頁上呈現都市與自然共存的空間」

特輯的標題是「都市」與「自然」，主要是呼籲人們重新審視自己和自然的連繫。我畫了不少素材來刺激讀者的冒險情懷，同時讓他們抱有追求療癒的期待。

CLIENT'S ORDER

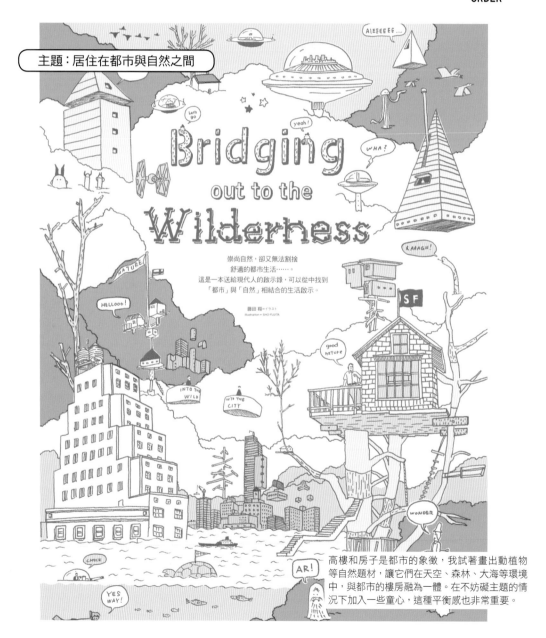

主題：居住在都市與自然之間

高樓和房子是都市的象徵，我試著畫出動植物等自然題材，讓它們在天空、森林、大海等環境中，與都市的樓房融為一體。在不妨礙主題的情況下加入一些童心，這種平衡感也非常重要。

SOLUTION

「自由發揮想像力，畫出多樣的素材，呈現多層次的主題」

一幅完整的雜誌扉頁插畫中，如果牽涉到「融合」這個龐大的主題，都市和自然這兩者，都必須畫出大量素材。持續不斷地摸索，直到畫出代表性的插畫，這種耐心和創作品質有極大的關聯。

ILLUSTRATOR'S ANSWER

整個創作過程中，我都在思考如何畫得更有趣。客戶説，只要有畫出都市與自然共存的空間就好，剩下的交給我自由發揮。於是，我盡情揮灑童心，連我自己都覺得是不是有些太過火了，例如我把建築物全部設計成奇怪的形狀，甚至還有飄在半空中的類型。跟平常的創作一樣，我先各別畫出都市與自然的素材，再來嘗試該如何搭配。搭配好各別的素材後，又要絞盡腦汁思考如何串聯在一起。這一幅插畫的重點在於素材很多，而且又要營造出都市與自然共存的空間，要掌握這兩者的平衡並不容易。在串聯每一個素材的時候，我希望能創造出理想的空間，但實際上做起來很困難。我一直反覆修改嘗試，直到自己滿意為止，例如加入大海，或是精簡自己努力畫出來的素材等等。那時候我使用Photoshop的技術不太好，掃瞄好的素材只好一一貼上，最後搞到有一百多個圖層要處理。現在我不會用那麼辛苦的方式創作了，只是我真的很想徹底發揮童心，就這種意義來説，我是有達成目標的。另外，這種粗糙的手法塑造出一種雜亂的氣息，或許也呈現出「共存」的感覺了。當然，這樣想心情還是蠻複雜的……。

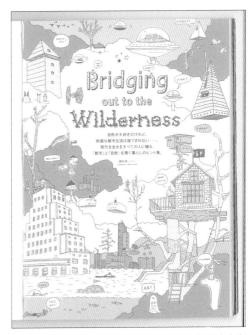

連標題文字也有呈現出來的雜誌扉頁插畫。雜誌本身有很多照片，顏色十分鮮艷，盡量避免使用太多顏色，反而有吸引注意力的效果。

terminal Vol.2
（2014年4月23日發售）

《TRANSIT》的戶外版，主題是「研究地球科學」，從實際的探索之旅和各種角度，考察目前發生的問題和議題，是一本追求「人類與自然關係」的雜誌。

DRAWING STEPS

分析、揣摩

6 –1 觀想各種要素，畫出大量的題材

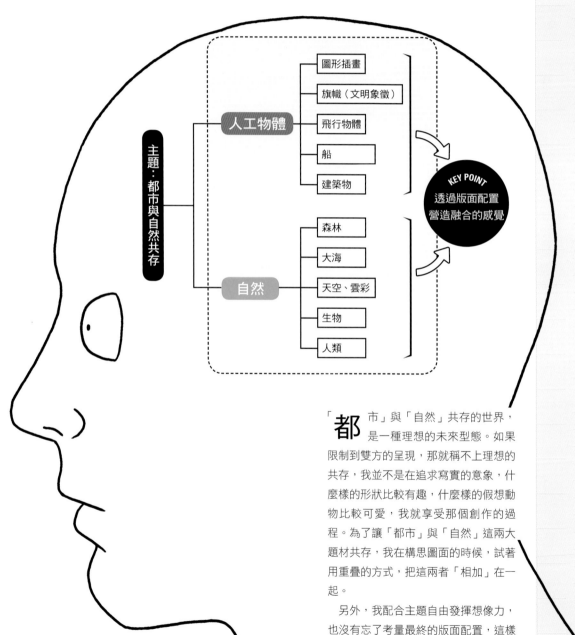

主題：都市與自然共存

人工物體
- 圖形插畫
- 旗幟（文明象徵）
- 飛行物體
- 船
- 建築物

自然
- 森林
- 大海
- 天空、雲彩
- 生物
- 人類

KEY POINT
透過版面配置
營造融合的感覺

「都市」與「自然」共存的世界，是一種理想的未來型態。如果限制到雙方的呈現，那就稱不上理想的共存，我並不是在追求寫實的意象，什麼樣的形狀比較有趣，什麼樣的假想動物比較可愛，我就享受那個創作的過程。為了讓「都市」與「自然」這兩大題材共存，我在構思圖面的時候，試著用重疊的方式，把這兩者「相加」在一起。

另外，我配合主題自由發揮想像力，也沒有忘了考量最終的版面配置，這樣在調整構圖的時候會比較輕鬆。

描繪素材時要考量版面配置

我在描繪各項素材時，會觀想最終的版面配置。
我先畫出都市與自然的各別素材，再來畫兩者混合的插畫。

把房子跟森林畫一起，看上去簡單易懂，但沒有什麼樂趣，於是我在房子的蓋法上多加了一點巧思。

房子裡有自然要素的插畫。

確認配置

6-2 要確認在雜誌扉頁上畫的素材是否足夠

要素較多的插畫，在畫草圖的階段先確認配置，最後調整起來比較容易。

像雜誌扉頁這種一整幅的插畫，帶給讀者的第一印象非常重要。我自由想像「都市」與「自然」的意象，畫出了各種素材。我思考如何調配這些素材（讓它們共存），同時嘗試用一種俯瞰的視野，把所有素材歸納成一幅圖畫。畫草圖不能缺少這些重要的作業。

圖內還有標題，標題旁邊就是一個都市與自然共存的世界。可惜在畫草圖的階段，並沒有畫出我想要的空間感。只是，要調整好就必須不斷重畫，或是刪減一些多餘的素材，總之先畫出一個完整的圖像，在掌握好意象之前持續嘗試。

6－3　畫出象徵性的插畫

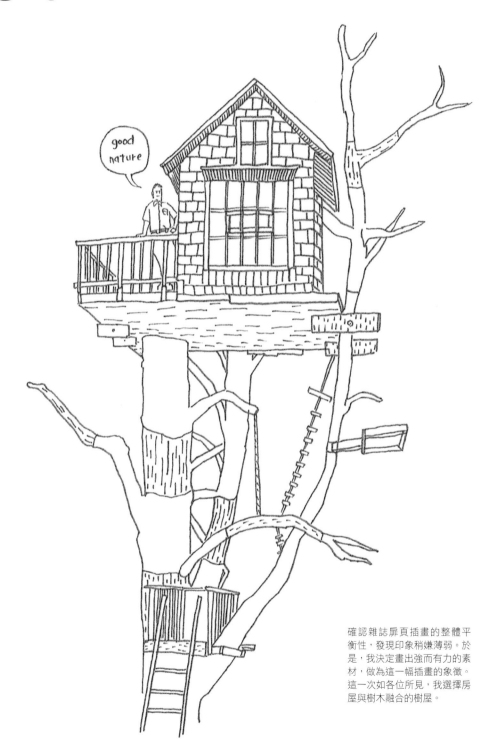

確認雜誌扉頁插畫的整體平衡性，發現印象稍嫌薄弱。於是，我決定畫出強而有力的素材，做為這一幅插畫的象徵。這一次如各位所見，我選擇房屋與樹木融合的樹屋。

6-4 設計多種合乎主題的標題文字

類型一

Between Wilderness And CITY

首先根據單字的意象，
把文字繪製成插畫。

類型二

Bridging out to the Wilderness

標題有更動，重新調整
後畫成其他類型。

類型三

Bridging out to the Wilderness

把類型二改成比較接近
類型一的風格。

類型四

Bridging out to the wilderness

先忘掉之前的類型，畫
出不一樣的版本。

我 設計的文字受到蠻多人的好評，但我個人是把文字當成插畫的一部分，對文字創作並沒有特別的堅持。有點類似在插畫中順便加入文字的感覺，所以基本上我只考量文字跟其他素材是否契合，沒有特別在意文字本身的設計風格。我嘗試各種類型的文字，純粹是看重文字跟素材的契合度。因此，跟創作其他插畫時一樣，最後我徹底發揮童心，在文字上加入木頭或枝葉這一類的東西。

6－5　選擇適合主題的顏色

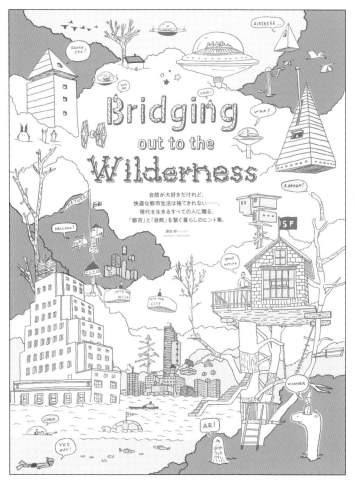

圖中有不少跟天空、海洋有關的素材，我先嘗試以藍色為主。畫面是很漂亮，可惜看上去有些寂寥，於是我回歸共存的原點，調整成紅色系的顏色，讓人聯想到生活的溫暖。

FINISH

這一幅插畫，從一開始就決定好只用兩種顏色。只是，客戶沒有指定要用什麼色彩，我自己試了幾種類型，最後決定用橘紅和綠色。關鍵是選擇相得益彰的顏色，而不是互相對抗的顏色。

在顏色數量有限的情況下，容易產生一種單調的氣息。我個人會用濃淡有別的方式來呈現單一色彩，畫出比較有變化和層次感的插畫。另外，保留沒有上色的空白部分，看上去就好像有三種顏色，白色我也會好好利用。

CASE 7

「請把庫克船長的航海日誌裡的故事，繪製成插畫」

庫克船長是一位英國的海洋探險家，他三度航行太平洋的航海日誌公開後，成為名滿天下的人物。在介紹大洋洲的特輯中，我必須用插畫介紹他航行大洋洲的故事。

CLIENT'S
ORDER

航海日誌繪製成插畫

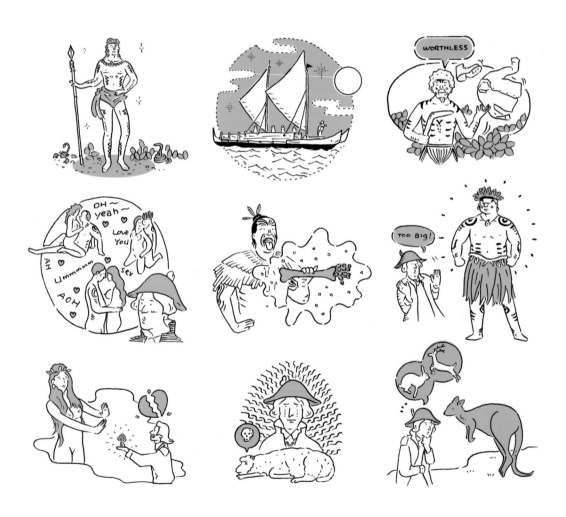

用插畫簡單介紹庫克船長的航海日誌。

「不要畫得太寫實，請用適度的誇示手法，呈現簡單易懂的插畫」

這一次的案子，要把世界知名的人物，以及現存的航海日誌繪製成插畫。對於實際存在的人、事、物，寫實度和創作特色該如何拿捏，我一直到最後都在斟酌這個問題。

ILLUSTRATOR'S
ANSWER

我只有聽過庫克船長的名字，卻不曉得他的生平和事跡。幸好，客戶送來了相當詳細的草圖，上面還有各種說明文章和要素。我以那份草圖做為思考的基準，準備工作進行得還算順利。另外，客戶送來的版面配置圖上，也有貼我過去創作的插畫，所以我在起步的時候不必重新思考插畫風格。

初步準備完成以後，我很煩惱該如何描繪實際存在的庫克船長。客戶有送來庫克船長的肖像供我參考，但我沒有畫過角色性格太明確的人物，因此花了很多時間才畫出來。

除了庫克船長以外，我還必須畫出一個非常鮮明的角色，也就是拿著人骨歡迎他到來的原住民。如果太追求寫實度，那就會變得太過可怕。偏偏又不能畫得完全不像，這方面的拿捏非常困難。

再者，每一幅插畫的大小是固定的，也需要花費心力調整所有插畫的平衡性。有些插畫的要素比較多，有些就比較單純；單純的插畫要再多加一點背景，維持雙方的平衡性。

把參考資料畫得太寫實，會畫出太剽悍的人物。要稍微用一點誇示手法，讀者才能順利聯想到日誌當中的故事。

TRANSIT Vol.29
（2015年7月發行）

這一期的標題是「美麗大洋洲，南半球的天空、海洋、大地」。主要介紹澳洲和紐西蘭的自然環境，搭配大量的照片和插畫，解說當地的歷史和文化，呈現當地的魅力。

DRAWING STEPS

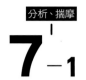

分析、揣摩

7 – 1 先設定好主要人物，之後按照日誌內容繪製插畫

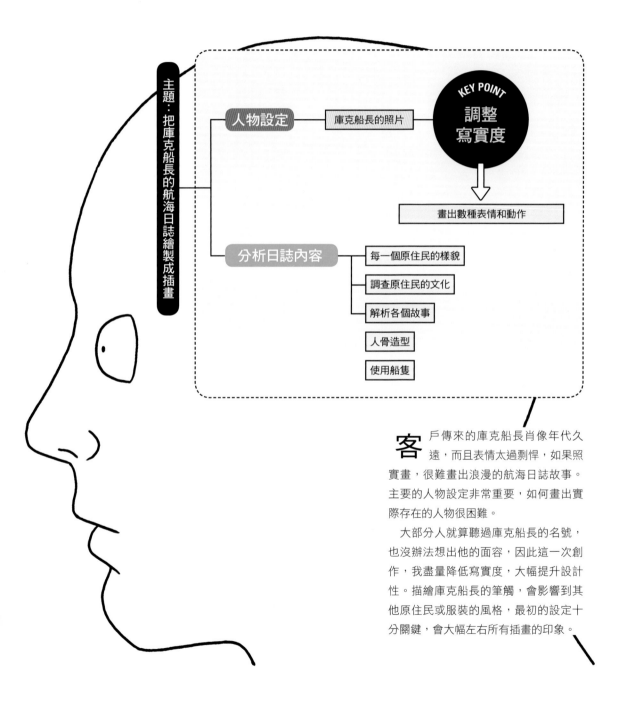

主題：把庫克船長的航海日誌繪製成插畫

人物設定 ── 庫克船長的照片 ── KEY POINT 調整寫實度

↓

畫出數種表情和動作

分析日誌內容

每一個原住民的樣貌

調查原住民的文化

解析各個故事

人骨造型

使用船隻

客戶傳來的庫克船長肖像年代久遠，而且表情太過剽悍，如果照實畫，很難畫出浪漫的航海日誌故事。主要的人物設定非常重要，如何畫出實際存在的人物很困難。

大部分人就算聽過庫克船長的名號，也沒辦法想出他的面容，因此這一次創作，我盡量降低寫實度，大幅提升設計性。描繪庫克船長的筆觸，會影響到其他原住民或服裝的風格，最初的設定十分關鍵，會大幅左右所有插畫的印象。

描繪素材

7‑2 配合實際尺寸，描繪各插畫線稿

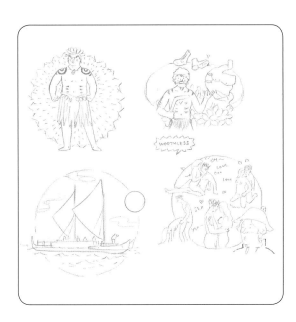

平時我是先畫出各別素材，再用Photoshop組合搭配，但這一次所有插畫都要調整成同樣大小，畫線稿時要先思考一下，所有素材是否塞得下。

首先，畫出每一個分鏡，畫好後，評估整體平衡性。空白太顯眼的話，就稍微加入一些素材或背景，總之，要運用巧思保持整體均衡。

上色

7‑3 上色時要顧慮雙色的搭配

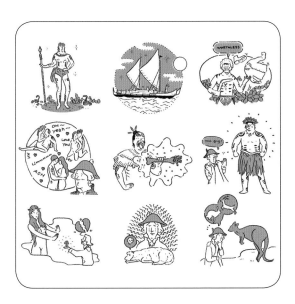

插畫一開始就決定好要用兩種顏色，因此我選擇黑色和薄荷綠。插畫故事的背景是島嶼和大海，我做了黑色和藍色的版本，但整體看起來很暗淡，就沒有採用了。

有些插畫可以上色的空間非常少，為顧及整體均衡，要多畫一些可以上色的插畫。

CASE 8

「請用昭和時代的風格，呈現電視劇中警察偵訊的景象」

日本電視劇中常出現偵訊時吃豬排飯的情景，到底是不是真的？我必須配合這個實際的採訪內容來繪製插畫。由於採訪內容和劇中世界互有交集，如何妥善表達，有一定的難度。

CLIENT'S ORDER

偵訊室是否真的會請吃豬排飯？

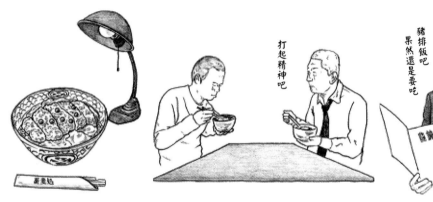

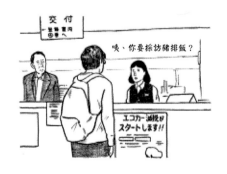

日本電視劇中有請吃豬排飯的情景，我讓這種虛擬的世界觀和現實融合在一起。



...





DRAWING STEPS

分析、揣摩

8-1　收集資料刺激想像力，以便畫出寫實的插畫

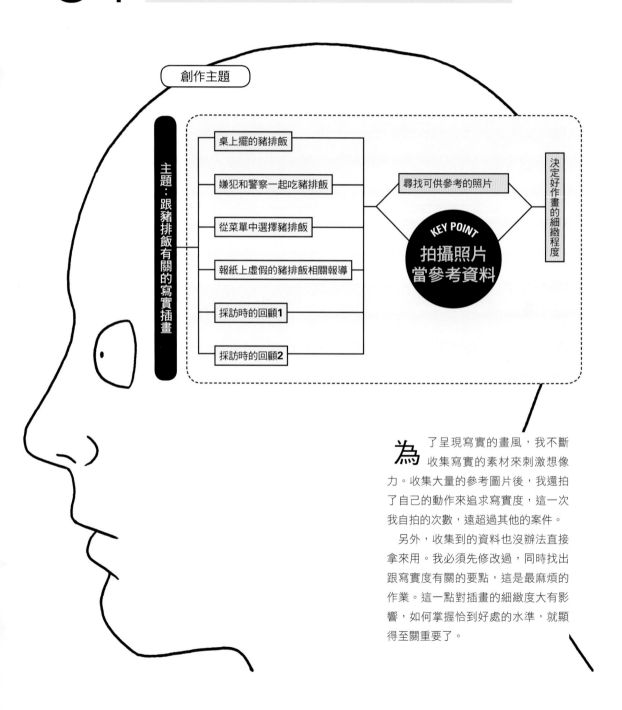

創作主題

主題：跟豬排飯有關的寫實插畫

桌上擺的豬排飯

嫌犯和警察一起吃豬排飯

從菜單中選擇豬排飯

報紙上虛假的豬排飯相關報導

採訪時的回顧1

採訪時的回顧2

尋找可供參考的照片

KEY POINT
拍攝照片
當參考資料

決定好作畫的細緻程度

為了呈現寫實的畫風，我不斷收集寫實的素材來刺激想像力。收集大量的參考圖片後，我還拍了自己的動作來追求寫實度，這一次我自拍的次數，遠超過其他的案件。

另外，收集到的資料也沒辦法直接拿來用。我必須先修改過，同時找出跟寫實度有關的要點，這是最麻煩的作業。這一點對插畫的細緻度大有影響，如何掌握恰到好處的水準，就顯得至關重要了。

8-2 比較每一幅插畫的細緻度，畫出各別的素材

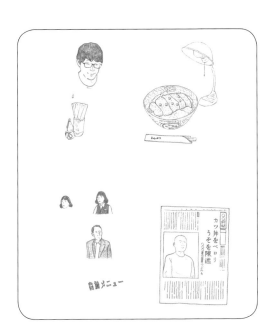

刊載在專欄中的插畫共有六幅，客戶要黑白插畫，而不是彩色的。在比較所有插畫時，細緻度不能有太大落差，所以我在繪製時有特別留意。

插畫中的文字平常都是我自己設計的，但故事背景的設定是報紙，為了呈現寫實感，我直接印出文字，用透寫的方式畫出字體。再者，這是刊載在料理雜誌上的插畫，豬排飯要畫得更加寫實，呈現出好吃的感覺。

8-3 用鉛筆調整色彩濃淡，選擇不同種類的色塊

插這一次是鉛筆黑白畫，筆觸就顯得十分重要。我沒有用代針筆畫清稿，而是把鉛筆畫的圖直接拿來用，線條的粗細和色彩濃淡，都跟完成度有關係。

平常我畫各種東西，都是用0.7mm的自動鉛筆筆芯，這一次我用鉛筆來塗色，順便改變塗抹的筆芯角度，畫出色彩漸層。我還蠻喜歡用鉛筆描繪不同筆觸，在與寫實無關的要素中，我享受到了作畫的樂趣。

CASE 9

「請畫出商務會議的插畫，
呈現出在任何地方都能工作的概念」

CLIENT'S
ORDER

雜誌的讀者多半是四十多歲，人物就設定成四十多歲的上班族。頁面上有「微軟」或「新office」這一類具體的公司或商品名稱，但登場人物是虛擬的角色。

嶄新的商業模式提案

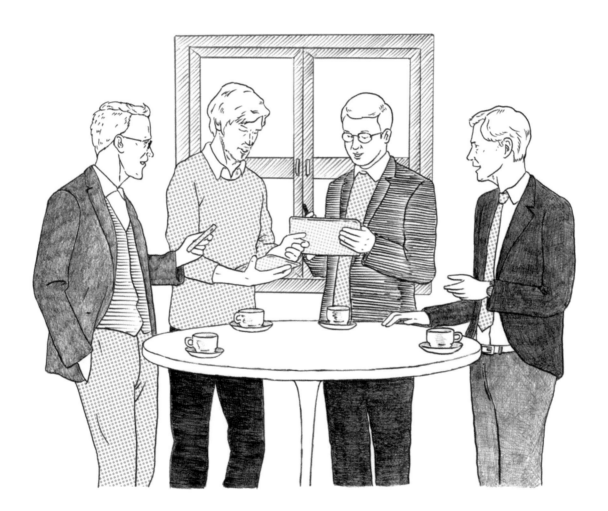

只要一機在手，就可以在任何地方和任何對象商談。

SOLUTION

「以淺顯易懂的插畫，呈現新的軟體會帶來何種變革」

微軟的新office發售了，辦公環境改變是這一次的主題。辦公不再侷限於職場，人們能在自由的氣氛中商談。我要畫的是這種全新的商務模式和上班族。

ILLUSTRATOR'S
ANSWER

畫中有四位角色，背景設定是在海外，這種情況就跟畫好萊塢影星一樣，參考實際人物來畫，比較好作業。

雖說人物是虛擬的，但讀者多半是四十多歲的上班族，他們可能會使用微軟的新office開會，所以插畫要具備這樣的寫實感。只要有一台電腦或手機，人們就可以共享資訊，隨時進行會議。另外，客戶也希望登場人物的服飾休閒一點，不要太過正式。講得極端一點，其實畫出T恤或棉褲也未嘗不可，但重點不是人，而是這四個角色在使用電子產品，互相分享資訊，焦點必須集中在這上面才行。況且，這是雜誌中的扉頁插畫，整個畫面中要有某種程度的一致感。

嚴格來講，這比較接近情境描寫，比起第一章的單純插畫，要以不同的張力來呈現。每一個人物畫得太有特色，最後會很難調整。因此要有某種程度的一致感，同時細微表現出四人的差異。這四個人圍繞著桌子，有人面朝左邊，也有人面朝右邊，站立的角度也各自不同，我花了很多功夫才想出四人的構圖。

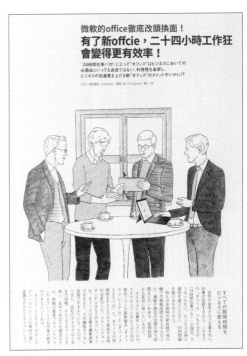

這是整個特輯開頭的雜誌扉頁插畫，整體要有一致感與存在感。

月刊《GOETHE》
（2015年4月號）

這是給熱愛工作的男性閱讀的生活誌，主旨是「工作愉快，人生就跟著愉快」。本期特輯是「二十四小時工作狂」的最新協調術，介紹如何提升工作表現。

DRAWING STEPS

分析、揣摩

9-1 分析新的商務模式，揣摩整體的構圖

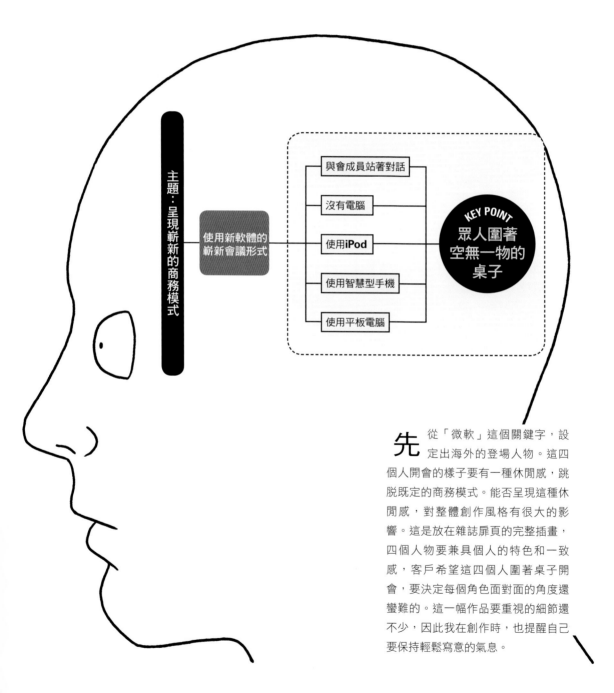

先 從「微軟」這個關鍵字，設定出海外的登場人物。這四個人開會的樣子要有一種休閒感，跳脫既定的商務模式。能否呈現這種休閒感，對整體創作風格有很大的影響。這是放在雜誌扉頁的完整插畫，四個人物要兼具個人的特色和一致感，客戶希望這四個人圍著桌子開會，要決定每個角色面對面的角度還蠻難的。這一幅作品要重視的細節還不少，因此我在創作時，也提醒自己要保持輕鬆寫意的氣息。

描繪素材

9-2 配合實際尺寸決定構圖，之後開始畫線稿

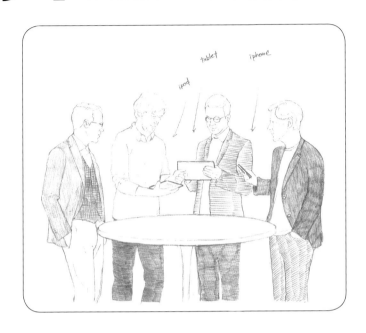

客戶是欣賞我過去的鉛筆畫，才指定用這種風格的，所以這一幅插畫，我也活用鉛筆和自動鉛筆來創作。

鉛筆主要是用來塗抹衣服或繪製花紋，在鉛筆的畫作上增添色彩，能夠呈現出一種深厚的韻味。

要替人物或插畫塑造立體感時，這個方法相當有效。改變鉛筆的硬度，會產生各種不同的筆觸，呈現出不一樣的變化。構圖上要看得出他們是在開會，所以設定成四個人圍住桌子的情境。

9-3 上色時要考慮到網點的平衡性

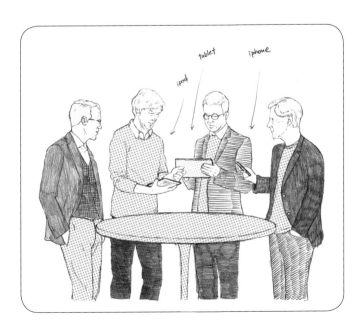

這一幅插畫都是用鉛筆創作，而且濃淡有別，如果全都用彩色塗滿，看上去會太凝重。於是沒有用鉛筆繪製線條或濃淡的地方，我加上了像素網點，製造出橘色的區塊，替整體插畫增添一點變化。

只是，像這一幅插畫一樣使用太多像素網點，整體會太過醒目。因此之後我減少一部分像素網點，按照構圖平衡性來進行調整。

CASE 10 「請用一九二〇年代英國酒吧的風格,描繪現代酒吧的插畫」

CLIENT'S ORDER

以過去美好的英國時代為背景,在懷舊的風情中,解說現代酒吧的概況和光顧的方式。這不是說明式的插畫,而是要畫出成人的酒吧世界。我必須把懷舊風情融入現代,表達酒吧的魅力才行。

光顧酒吧的禮儀和方式

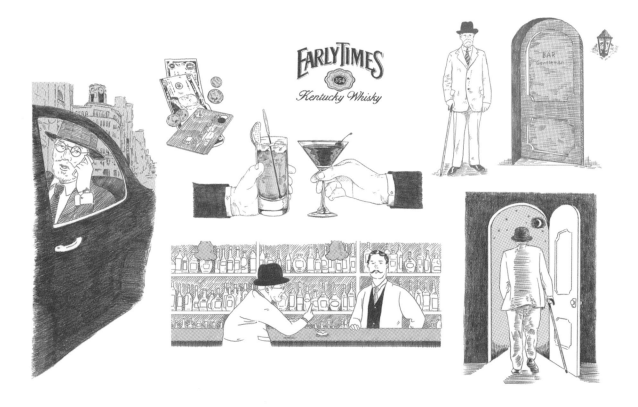

英國紳士擔任指導的角色,告訴讀者酒吧的相關知識。

SOLUTION 「要畫出一個帥氣的成人世界，吸引讀者去光顧那樣的酒吧」

客戶有送來一九二〇年代的英國相關資料，以及以英國為題材的插畫供我參考。不過，我要畫的不是那個時代的酒吧，插畫背景終究是在現代。創作風格是一九二〇年代，人物手中卻拿著智慧型手機，這樣的內容，連我自己在創作時都覺得非常有趣味。

ILLUSTRATOR'S
ANSWER

出版社的客戶送來完善的資料（我幾乎沒拿過這麼完整的資料），所以我很清楚該用什麼風格創作。我十分投入這一份工作，連我自己都感到意外，整個創作過程都非常順利，可能跟我很喜歡一九二〇年代的英國風格有關係吧。酒吧厚重的大門，還有留鬍子的英國紳士，這些要素的創作意象很明確，因此我能把所有心力投注在描繪上。如果設定為一九二〇年代的日本，也許結果就完全不一樣了。

只是，各位仔細看一下插畫就會發現，整體風格雖然是一九二〇年代的英國，但這終究是介紹日本酒吧的光顧方式和禮節，畫中有稍微融合一點現代要素。例如現代的銀座街頭，散發出英國街頭的氣息、英國紳士手中拿著智慧型手機等等。這方面文章也有相輔相成的作用，過去美好的英國時代和現代日本交疊，這樣的設定也相當有趣。我畫完這一個案子後，也有不少人希望我畫出類似風格的插畫，但這一次是設定和其他作業都很順利，才有辦法畫出這種水準，之後，要超越這一幅插畫並不容易。

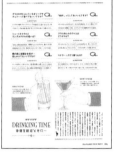

插畫的數量頗多，整體的風格要經過統合，讀者在看到每一頁的插畫時，必須都能感受到同樣的氣息。

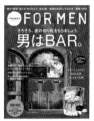

Hanako FOR MEN Vol.1
（2014年9月Magazine House）

不分男女，都能樂在其中的生活雜誌，主要介紹食、衣、住、行和旅遊之類的題材。這一期的主題是「男人就要上酒吧」，對於平常不喝酒、不懂酒的世代來說，這可以當成一本酒吧和品酒的入門

DRAWING STEPS

分析、揣摩

10 -1

客戶送來細節詳盡的草圖，
要透過自己的取捨來提高原創性

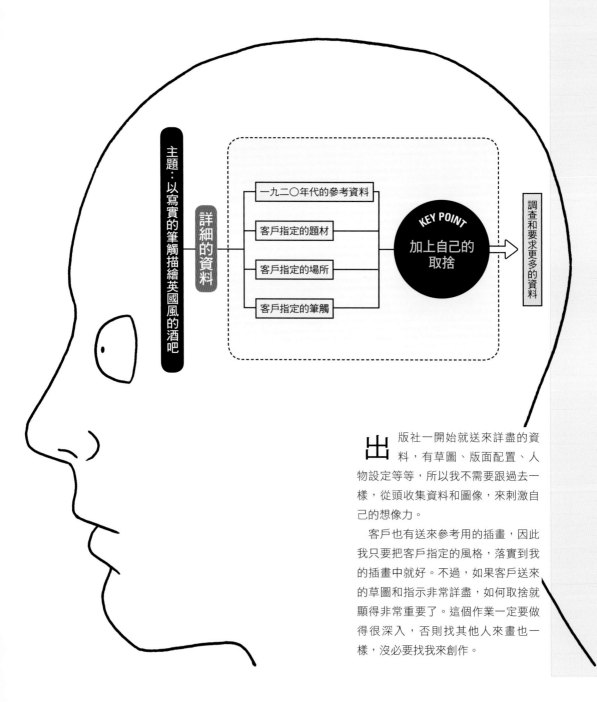

主題：以寫實的筆觸描繪英國風的酒吧

詳細的資料

一九二〇年代的參考資料

客戶指定的題材

客戶指定的場所

客戶指定的筆觸

KEY POINT
加上自己的取捨

調查和要求更多的資料

出版社一開始就送來詳盡的資料，有草圖、版面配置、人物設定等等，所以我不需要跟過去一樣，從頭收集資料和圖像，來刺激自己的想像力。

客戶也有送來參考用的插畫，因此我只要把客戶指定的風格，落實到我的插畫中就好。不過，如果客戶送來的草圖和指示非常詳盡，如何取捨就顯得非常重要了。這個作業一定要做得很深入，否則找其他人來畫也一樣，沒必要找我來創作。

繪製草圖進行取捨

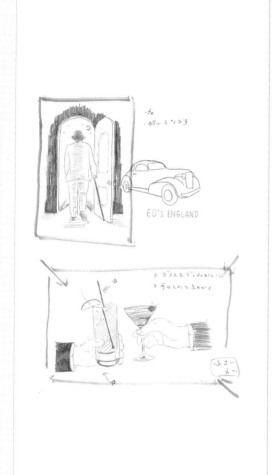

　　開始客戶就有詳盡的指示，因此我在揣摩草圖的意象時，心力都放在如何加上自我的詮釋方法。

　　我有重新收集一些資料或圖像，好讓自己創作起來更加方便。決定筆觸和細緻度也是非常重要的工作，就算客戶有指定的風格，提高這個作業的比重，有助於增加原創性。好比拿著酒杯的手勢，光是在手掌的紋路或陰影上花點心思，就能表現出獨特的風格。使用柔和或嚴謹的畫風，也會造成很大的差異。

整理素材

10 −2 整理各項要素，統合插畫間的細膩度

類型一：酒吧的門

同樣是用鉛筆作畫，細膩程度不同，差異就會變得這麼大。舉凡木頭的材質、紋理、厚重質感，我用了好幾種方式描繪，來摸索每一個線條應該如何呈現。

如果塗上顏色，又會產生不同的印象。這個階段，整體插畫的顏色已經決定了，萬一塗上的顏色不好看，又要重新配合創作意象重畫。作業量看起來好像很大，但每一個線條都要有自己的特色，這個步驟是不能妥協的。這一連串的慢功細活，也是在維持創作的品質。

類型二：握住杯子

握住杯子的手，稍微從斜下方伸出來。

杯子改成筆直的角度，降低躍動感的呈現，袖子用Photoshop合成。

筆觸有經過整合，各個素材放在一起也很自然。

類型三：夾住杯子

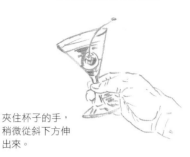

夾住杯子的手，稍微從斜下方伸出來。

手的角度改成平行，塑造出靜態的感覺。在Photoshop上合成黑色袖子，讓拿杯子的手看起來更加嚴謹。

在手的方向和袖子上花點功夫，增加舊時代的氣息。

光是拿著杯子乾杯的插畫，我就畫了不少張。一開始畫的類型更有躍動感，但畫了好幾張線稿以後，也漸漸整理出一套心得，正式繪製時，筆觸變得相當洗練。對我來説，提高設計性的作業，基本上就是剔除多餘的資訊，讓人物和背景看起來更加鮮明。以單純的形式，具體呈現要表達的重點，這才稱得上良好的設計。不過，這次的插畫案件方向性很明確，為了配合其方向性，我難得增添了一點素材。

10－3

上色

為了塑造沉靜的意象，
盡量少用明亮的顏色，頂多只用來點綴

類型一

▼

FINISH

類型二

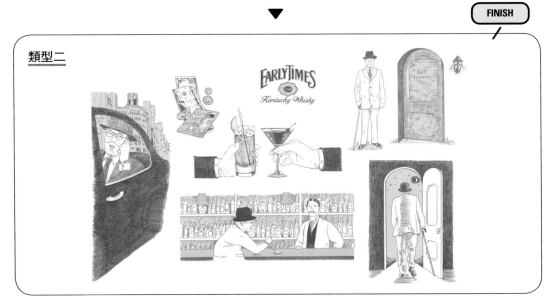

開始客戶要求使用單色，中途又改為雙色。顏色是最後才調整的，變更用色對整體作業影響不大。本來創作意象就接近單色畫，改成兩種顏色以後，明亮的顏色只用來點綴，盡量減少使用的範圍。

最終，我加入了像素網點和橘色，達成了「用一九二〇年代的風格描繪現代」的要求。這一次用鉛筆的濃淡呈現各圖的差異，並且在懷舊風的插畫中，加入一些普普風，順利做出過去與現代融合的感覺，替插畫增添了不少韻味。

同一個特輯內的次要插畫

版面配置相當多元,可以包含一些風格相近、但種類殊異的插畫。威士忌的商標是實際存在的,我直接透寫實物作畫。

Campbeltown

Island

FUJITA'S IMAGINATION SKETCH VOL.**3**

每天的創意速寫

不管手頭上有沒有案子，我每天都有畫出某些作品的習慣。
這時候我會活用素描本或筆記本，通常裡面的東西會在幾年後，
成為我工作上的創意來源。現在我就來介紹一下這種插畫的靈感來源。

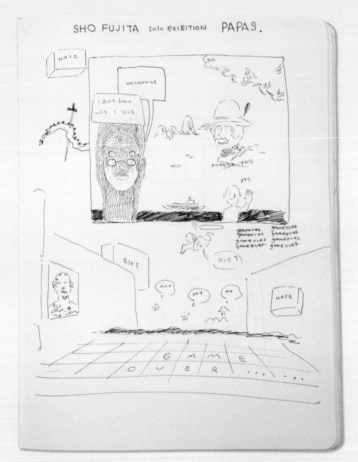

夢到父親變成怪物

我經常做夢，畫出夢境細節也是一種特色。在複雜的圖形中，有不少誇張的呈現。在格狀舞台左邊的窗戶上，有變成怪物的父親。我把怪物在說話的情景繪製成插畫，那時候我還沒成為插畫家，還在摸索自己的創作風格，作品中有很多否定的語言和表現方式。

速寫封面

封面是純黑色的，沒有添加任何創作，也算是表達我當時的心境。我的速寫本已經累積了一大箱，封面沒有插畫或貼圖的反而是少數。

3

用構圖呈現氛圍

[SHOW THE AMBIENCE]

插畫可以用各個素材本身的內涵來呈現。但很多時候，
我會在各個素材的配置上應用一點巧思，
以多幅插畫交織出來的關係和氛圍來表達內容。
現在，我就來介紹如何塑造出插畫的特殊氛圍。

CASE

11 「希望在公司的介紹手冊上，繪製東京的旅遊地圖插畫」

CLIENT'S ORDER

經營文化新聞網站的公司，希望在公司的介紹手冊上增加東京的旅遊地圖插畫。我要把年輕職員送來的各種題材整合起來，順便揣摩這些題材該如何組織成一張地圖。

職員推薦的東京旅遊地圖插畫

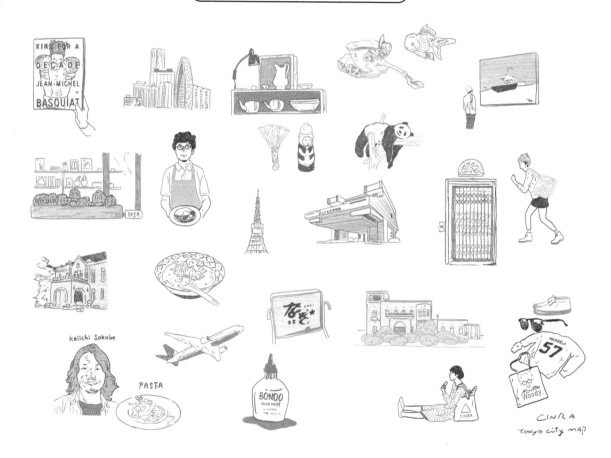

發揮各個題材本身的特色，同時保持用色和筆觸的均衡，
讓不同題材在同一張地圖上，也能具備一致感。

SOLUTION 「這些都是職員推薦的地點，所以要畫出有人情味的插畫」

ILLUSTRATOR'S
ANSWER

這是一家充滿文化氣息的公司，公司的網站風格也做得相當精美。關鍵在於
如何呈現職員們提供的各項題材，除了重視題材本身的意象外，還要表現出
插畫特有的風格。

這 一家公司主要是在網路上，從
事媒體傳播、廣告、音樂等多
元業務。新創企業的員工提供東京旅遊
地圖，我在創作上特別講究「時髦、洗
練」的設計風格。另外，插畫要用在
公司的簡介手冊上，旅遊地點也是職員
推薦的，因為有這兩大關鍵要素，我想
蘊釀出一種充滿人情味又平易近人的風
格。畢竟這是職員熱心推薦的，畫得太
漂亮會顯得太過冰冷。

這一次的插畫並非刊載在雜誌上，創
作上也沒有太具體的草圖，純粹是各個
職員送來他們推薦的旅遊地點資料。雖
然名義上是旅遊地圖，但實際上並不是
要畫地圖插畫，我一開始也不曉得畫好
的插畫要如何配置在地圖上。只不過，
這些素材要呈現在一張地圖之中，整體
的風格和用色要有一致感才行，不能有
太過殊異的感覺。

插畫要帶有「溫暖」的感覺，創作工
具我選用色鉛筆，色鉛筆是我很喜歡的
創作工具，但很難畫出明確的線條，上
色也容易有不均勻的漸層。因此，我在
Photoshop上替鉛筆的線條上色，克服
色鉛筆的弱項。

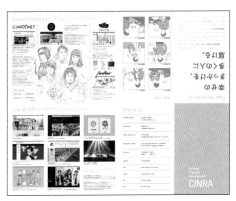

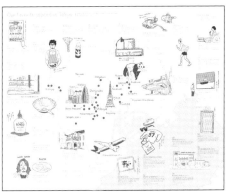

安排在東京地圖上的插畫，就算使用多種顏色，色鉛
筆的筆觸也能發揮一致感。

CINRA

這一家創意公司的宗旨，是把
「幸福」傳遞到全世界，主要
業務是經營文化新聞網站。網
站上也積極宣傳職員的活動，
以及公司的簡介。

DRAWING STEPS

分析、揣摩

11-1 依企業形象決定畫風，各項題材要有一致感

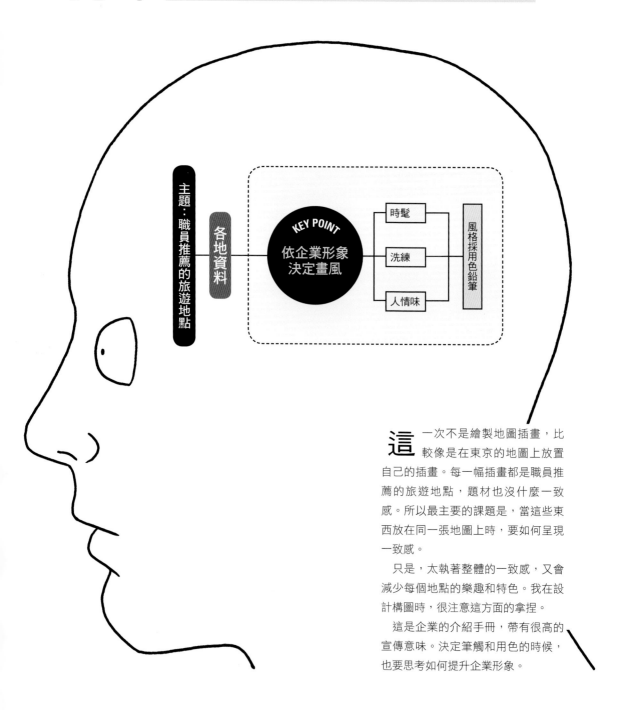

主題：職員推薦的旅遊地點

各地資料

KEY POINT 依企業形象決定畫風

時髦

洗練

人情味

風格採用色鉛筆

這一次不是繪製地圖插畫，比較像是在東京的地圖上放置自己的插畫。每一幅插畫都是職員推薦的旅遊地點，題材也沒什麼一致感。所以最主要的課題是，當這些東西放在同一張地圖上時，要如何呈現一致感。

只是，太執著整體的一致感，又會減少每個地點的樂趣和特色。我在設計構圖時，很注意這方面的拿捏。

這是企業的介紹手冊，帶有很高的宣傳意味。決定筆觸和用色的時候，也要思考如何提升企業形象。

描繪素材

11–2 繪製不同題材的插畫

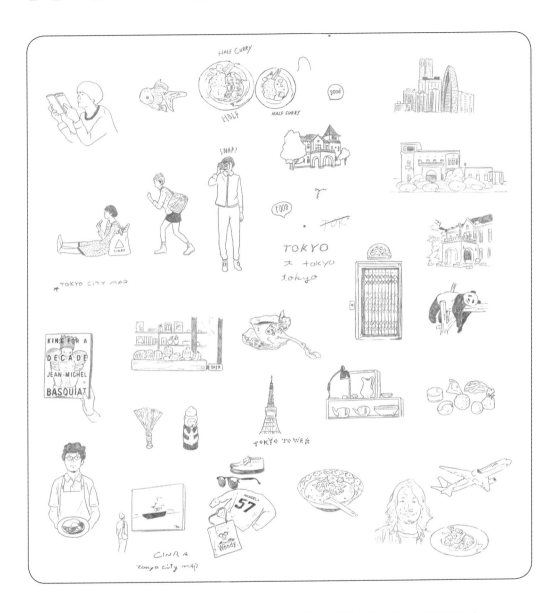

我一開始就決定替鉛筆插畫上色，做出「色鉛筆的風格」。因此，我在自動鉛筆中放入比較粗的2B筆芯，用來繪製線稿。由於插畫要刊載在地圖上，插畫輪廓要清晰一點，才不會被地圖同化。創作時，我也不知道插畫要配置在地圖上的什麼位置，所以我會盡可能添加一些巧思，以免放到地圖上不夠顯眼。用色可以最後再調整，我只要專注於線條粗細或濃淡表現即可。另外，事先多畫一點客戶指定的題材，在配置的時候用起來很方便。

11-3 展現色鉛筆畫風的用色技巧

上色

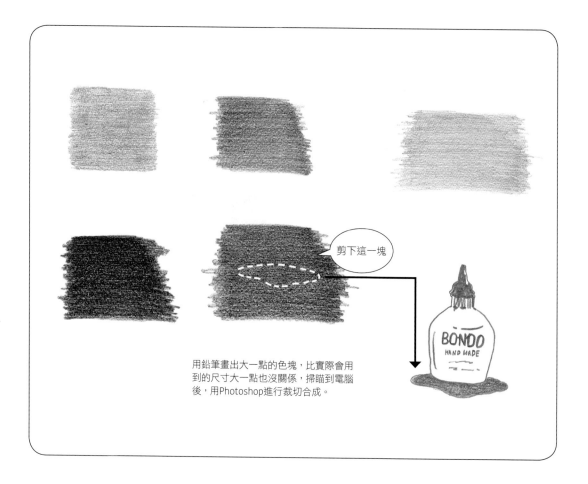

剪下這一塊

用鉛筆畫出大一點的色塊，比實際會用
到的尺寸大一點也沒關係，掃瞄到電腦
後，用Photoshop進行裁切合成。

用 色鉛筆繪製的插畫，實際印刷出來以後，很容易變成線條模糊的插畫。

所以，我用比較粗的鉛筆繪製線條，之後再用Photoshop上色，塑造出「色鉛筆風」。Photoshop的功能在上色時非常方便，比方説在框線中塗色時，為了避免顏色超出框線，在顏色與線條的交界處一定會有用色不均的問題。這時候，先畫一個色塊，再用Photoshop進行裁切合成就好了。如此一來，就能畫出沒有色彩漸層的插畫。

同一本手冊中的次要插畫

介紹公司裡各種職業的插畫，我在用色方式上有略做調整，這樣就算
是不同業務的負責人，看起來也像同一間公司裡的職員。

寫手

每天傳播各種訊息

編輯

讀者與採訪對
象的橋樑

企劃

講究行銷能力
與創意

製作人

帶領團隊達標
的領袖

設計師

設計網站和
紙本刊物

工程師

建構最適當、
最方便的系統

CASE 12 「請繪製地圖插畫，介紹洛杉磯的旅遊推薦地點」

如果是比較粗略的地圖，直接把插畫放在地圖上也是可行的，不過要在地圖上標示出明確的地點，情況就不一樣了。這時候地圖和插畫的配置就變得十分關鍵。

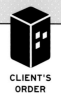

CLIENT'S ORDER

洛杉磯的旅遊推薦地圖

用地圖介紹洛杉磯的旅遊地點。

「在安排圖面架構時，整幅畫中的地圖和插畫，看起來比例要均衡」

客戶只有送來洛杉磯的地圖，剩下的內容幾乎讓我自由發揮。我先調查要介紹的東西和場所，繪製時順便思考各項要素的擺設位置。

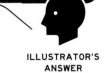

ILLUSTRATOR'S
ANSWER

這一次的案子幾乎沒有草圖或資料，大部分都是交給我自由發揮。我一開始花了不少時間設計架構，並將架構落實到整幅插畫之中。

客戶有給我洛杉磯地圖，唯一的要求是呈現出洛杉磯的地形，所以那些旅遊推薦地點的插畫，我盡量不直接放在地圖上面，而是讓它們散佈在四周。這樣一來，地圖要畫得比較含蓄一點，對整體的尺寸也大有影響。

由於架構上各個插畫是散佈在四周的，我希望稍微營造出立體的感覺，因此我決定嘗試一個新的挑戰。先把要當成襯底的素材掃瞄下來，再用Photoshop裁切，貼到每一個插畫要上色的部位，做出色彩漸層的感覺。這跟像素網點不一樣，不仔細看，其實看不出差異，但比一般的上色方式更有變化。這一幅插畫，所有的要素我都有應用類似的巧思，「畫地圖」相對來說是比較單純的工作，也比較沒有添加巧思的空間。像這一次我勇於嘗試新挑戰，刻意安排一些提升工作意欲的要點，這對我來說非常重要。連標題的字體也是我自己想的，整個創作過程，我都有保持高度的創作意欲。

在框架中放入地圖，插畫就可以自由配置，產生一種立體感和存在感。

SPRiNG
（2015 年8月寶島社刊）

這是一本時裝雜誌，目標客群是對時髦感興趣的二十五歲左右年輕人，主題是「如何成為一個聰明可愛的女孩」。主要在教導讀者提升個人品味，追求自己的穿搭風格，因此也相當受歡迎。

DRAWING STEPS

分析、揣摩

12-1 把兩種要素融入一幅畫當中

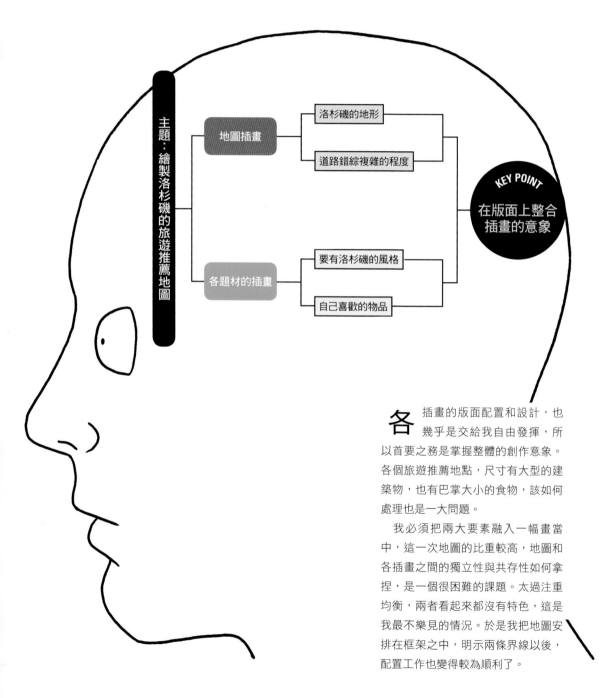

主題：繪製洛杉磯的旅遊推薦地圖

地圖插畫
- 洛杉磯的地形
- 道路錯綜複雜的程度

各題材的插畫
- 要有洛杉磯的風格
- 自己喜歡的物品

KEY POINT
在版面上整合插畫的意象

各插畫的版面配置和設計，也幾乎是交給我自由發揮，所以首要之務是掌握整體的創作意象。各個旅遊推薦地點，尺寸有大型的建築物，也有巴掌大小的食物，該如何處理也是一大問題。

我必須把兩大要素融入一幅畫當中，這一次地圖的比重較高，地圖和各插畫之間的獨立性與共存性如何拿捏，是一個很困難的課題。太過注重均衡，兩者看起來都沒有特色，這是我最不樂見的情況。於是我把地圖安排在框架之中，明示兩條界線以後，配置工作也變得較為順利了。

描繪素材

12‑2 繪製各個素材的過程中，揣摩版面配置

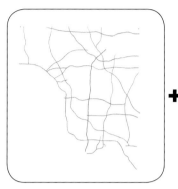 + 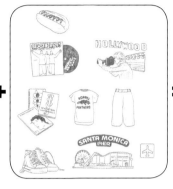 =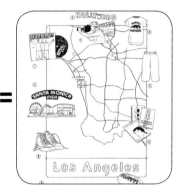

首先要完成地圖插畫，地圖是本次作品的基本要項。道路是地圖上的指標，要盡量保持正確精準，每一個線條和輪廓我也畫得特別清晰。這樣一來，地圖和之後搭配的推薦地點之間，可以形成明確的區隔。

為了讓讀者一眼看出商品和地點，我加入了不少標語和英文字，文字設計也必須配合整體插畫風格。成品會大幅刊載在一整個頁面上，在創作過程中，細緻度也要修正調整，各個要素才能發揮存在感。

上色

12‑3 題材太多時，先決定好主要用色

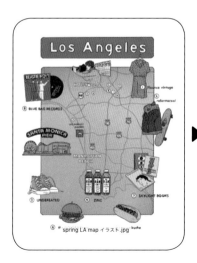

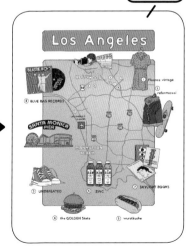

這一幅插畫要用上多種顏色，我一開始就決定主要兩種顏色，以免圖面看上去太過雜亂無章。運用這兩種顏色的濃淡，就可以盡量減少其他用色了。使用多種顏色，乍看之下十分華麗，但有時候會蓋過重要的插畫或資訊，因此要仔細思考，是否真有用色的必要。已經塗上去的顏色，我也會重新思考是否真有必要，如果沒有，我最後會進行更動。

稍微用一點鮮艷的顏色來點綴，看起來會更加美觀，我很喜歡這樣的用色方式。

CASE
13
「把小說的內容和意象繪製成插畫，
描繪出整本書的世界觀」

這一次要用插畫表達五本書的內容，每一本都是有名的小說，重點是掌握跟
小說有關的素材。我必須畫出小說的世界觀，同時摸索獨特的呈現方式。

CLIENT'S
ORDER

用插畫介紹小說內容

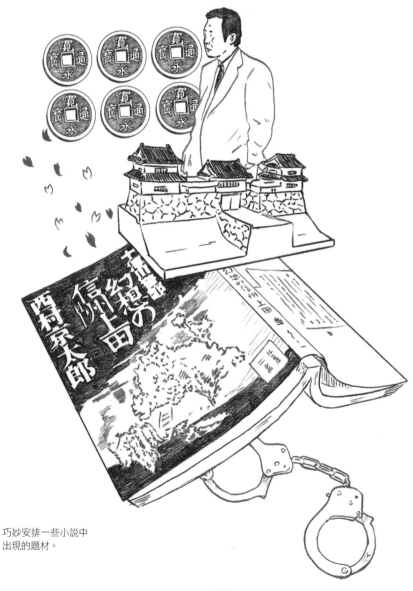

巧妙安排一些小説中
出現的題材。

「用插畫呈現各種小說題材，
每一本書的版面安排要有變化」

書中的題材，可以說是書籍本身的代名詞。呈現題材的方式，會影響到我要描繪的小說世界觀。單純介紹書籍太無趣了，所以我加入類似**3D**的躍動感，將插畫帶入新境界。

ILLUSTRATOR'S
ANSWER

這 一次雜誌的標題是「與書共遊」，一開始客戶提出的要求也很單純，就是用插畫呈現五本小說的世界觀。在跟客戶開會的時候，我也忘記彼此是怎麼得出這個結論的，總之我們認為，將書中人物還有其他要素畫出活靈活現的感覺，應該比較有趣，於是最後就決定朝這個方向創作了。除了描繪小說的世界觀以外，再加入活靈活現的3D趣味要素，使得這一次的創作變得非常刺激。比方說《金色夜叉》的主角阿宮，有一幕是被穿著木屐的腳踹，我就設定成書中伸出一隻腳踹人的場景，用趣味的童心塑造出躍動感。

至於每一本書該搭配哪些題材，起初我請客戶先選擇與內容相符的關鍵字，之後再自己挑選合適的來用。只是，小說（而且還是相當有名的小說）的世界觀必須具體呈現出來，選擇題材比我想像的更加困難。況且，只有書本和單一題材的話，畫面看起來不夠飽滿，因此像《小公主》這一本書，我還有參考動畫來補充題材。

五本書的風格不能重複，也是一大難題，每一本書只用兩種顏色，也耗費我不少心力。

五幅插畫會放在不同頁面上，風格必須富有變化，讀者才能享受到不同的樂趣。

CREA
（**2015**年**9**月發行）

這一本雜誌的名稱，是源於創造（CREATION）這個單字，因此跟一般女性雜誌的呈現方式不同，特色是充滿知性的可看性。這一期的主題是「出門時應該帶在身上的名著」。

DRAWING STEPS

分析、揣摩

13 -1 增添不同的風格變化，
讀者才能享受到不同的樂趣

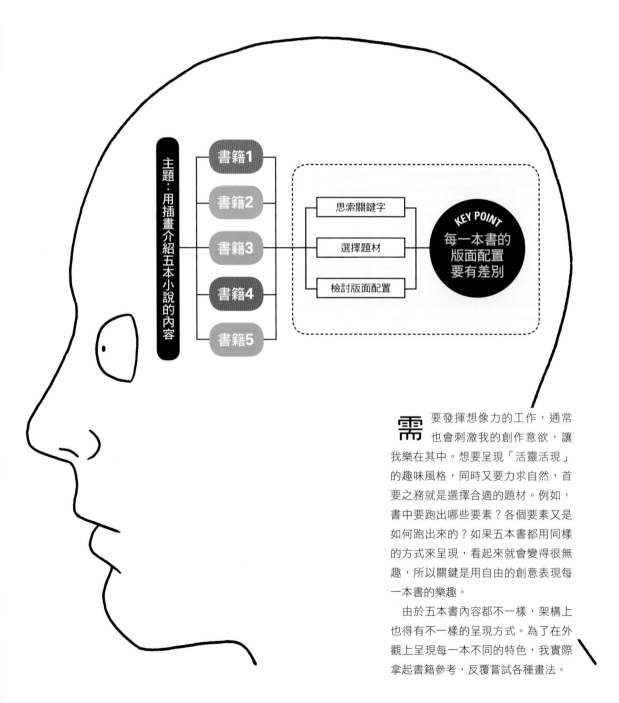

主題：用插畫介紹五本小說的內容

書籍1
書籍2
書籍3
書籍4
書籍5

思索關鍵字
選擇題材
檢討版面配置

KEY POINT
每一本書的
版面配置
要有差別

需 要發揮想像力的工作，通常
也會刺激我的創作意欲，讓
我樂在其中。想要呈現「活靈活現」
的趣味風格，同時又要力求自然，首
要之務就是選擇合適的題材。例如，
書中要跑出哪些要素？各個要素又是
如何跑出來的？如果五本書都用同樣
的方式來呈現，看起來就會變得很無
趣，所以關鍵是用自由的創意表現每
一本書的樂趣。

由於五本書內容都不一樣，架構上
也得有不一樣的呈現方式。為了在外
觀上呈現每一本不同的特色，我實際
拿起書籍參考，反覆嘗試各種畫法。

13-2 在描繪插畫的過程中，思考如何搭配關鍵素材

描繪素材

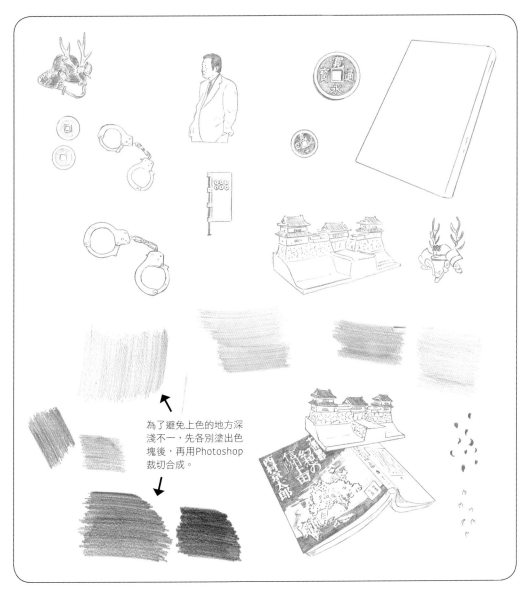

為了避免上色的地方深淺不一，先各別塗出色塊後，再用Photoshop裁切合成。

　　我用一些非現實的設定，帶給讀者不一樣的觀賞樂趣，例如人物畫得比書本小，或是書本上有一艘船等等。因此，如何搭配素材就顯得至關重要。大小比例和遠近感的設定也同樣非現實，所以我在畫線稿的時候，有思考過每一種素材要安排在哪裡。畫好的線稿掃瞄到電腦上以後，放到Photoshop上，比對各個素材的排列方式，素材不夠就多加一些素材，尺寸和角度也不斷變換調整。書籍本身的插畫要有寫實感，我是用透寫的方式作畫。

13'-3

上色

深色當做共通的顏色，
各書籍的意象則用點綴的色彩呈現

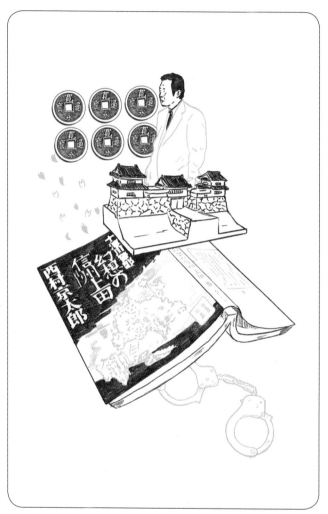

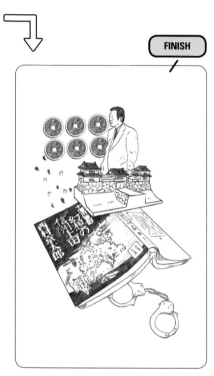

FINISH

客 戶要求每本書只用兩種顏色，五本書希望用不一樣的色彩。不過，全部總共用十種顏色的話，看起來會太過雜亂，所以配色方式都是深色搭配明亮的色彩。

要替鉛筆畫出來的作品上色，使用色鉛筆的風格很不錯。設計要素太強烈，或是太過單純冷硬的筆觸，都不適合故事豐富的小說。用鉛筆塗色的部分，呈現出一種手繪風情，也可以用濃淡有別的方式，增添不一樣的韻味。

同樣主題的插畫，用在別期的雜誌上

以各個小說的題材，繪製出活靈活現的插畫，並且用多元的風格呈現這些插畫。每一種插畫都營造出不同的世界觀，可以享受新奇有趣的感覺。

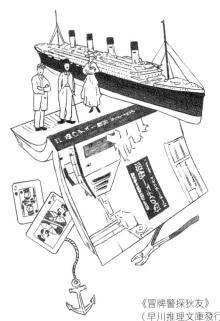

《冒牌警探狄友》
（早川推理文庫發行）

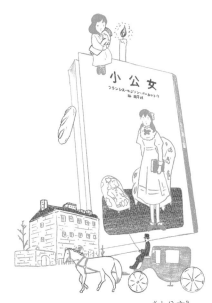

《小公主》
（岩波少年文庫發行）

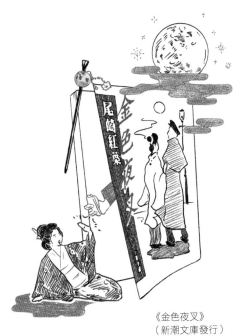

《金色夜叉》
（新潮文庫發行）

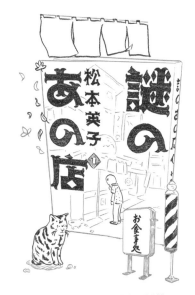

《神祕店鋪》
（失眠之夜的奇妙故事發行）

FUJITA'S IMAGINATION SKETCH VOL.**4**

每天的創意速寫

不管手頭上有沒有案子，我每天都有畫出某些作品的習慣。
這時候我會活用素描本或筆記本，通常裡面的東西會在幾年後，
成為我工作上的創意來源。現在我就來介紹一下這種插畫的靈感來源。

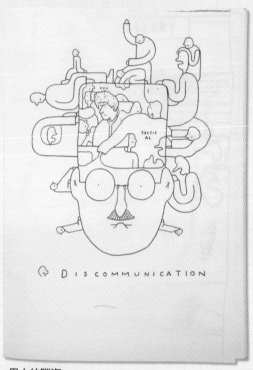

經過簡化的符號式人物

用單一人物或物體來激發想像力，衍生出各種創作意象，在編排這些意象的過程中，修整出一幅完善的插畫，這種創作我很喜歡，也畫過不少類似的作品。從標題看得出來，我是在床上創作的。

男人的腦海

這一幅插畫，描繪各種人物在男子腦海中的情況，創作時要思考各種配置與表情，否則很難掌握創作出來的成品。這跟拼貼畫有同樣的樂趣。

素描本封面

封面也有不少符號式的插畫，有時候只畫人物，也有跟假想動物一起畫，或是男女角色形成對比的類型，總之，創作風格很自由。

CHAPTER

4

特殊的插畫案件

[IRREGULAR ILLUSTRATION]

通常，插畫工作都要按照企業下達的指示作畫。

有一些案子的指示比較特殊，

也有把大部分的決定權都交給我的案子，

雖然數量不多，但創作起來很開心。

CASE 14

「請以自由的主題，描繪編輯後記的頁面插畫」

CLIENT'S ORDER

這是連續用在四期雙週刊雜誌上的插畫，四張插畫的主題自由，並不連貫。
這一本知名雜誌找來許多知名插畫家輪流作畫，因此受到業界高度關注，也
是插畫家活躍的舞台。

自由的插畫

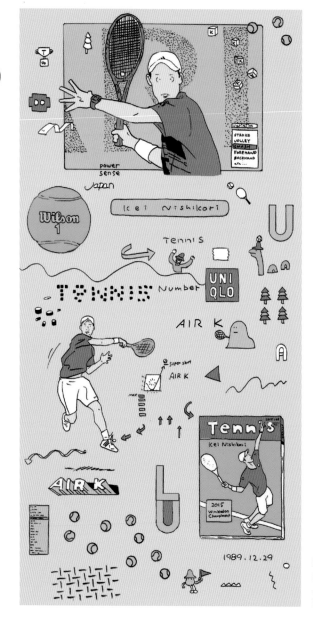

這一期是報導錦織
圭選手的特輯，所
以我把錦織圭選手
設定為創作主題。

SOLUTION 「在長方形的既定框架中，充分發揮自己的特色」

這一次的創作可以自由發揮，不必顧及頁面上刊載的內容。由於這是提升插畫家身價的頁面創作，如何在自由創作中展現個人特色，就顯得非常重要了。雜誌本身是雙週刊，我也必須解決創作時間不夠的問題。

ILLUSTRATOR'S
ANSWER

身為一個插畫家，能在這本雜誌上作畫是一大光榮，同時也有不小的壓力。除了直接委託我的客戶以外，雜誌的相關人士也都在關注畫作，他們會看成品來決定是否提供其他的工作機會。平時我在安排版面時，會去掉多餘的要素和資訊；但這是一個表現機會，證明我能畫出豐富多元的插畫，因此跟其他插畫相比，我加入的要素也比較多。

《Number》雖然是有名的運動雜誌，但插畫刊載的頁面是內容龐雜的編輯後記，創作主題沒有任何限制，要畫什麼都可以，甚至不是運動主題也沒差（笑）。自由度雖高，尺寸卻有既定的限制，我必須在長方形的框架中作畫。因為是自由創作，我也想多花點時間構思，無奈我得畫出連續用在四期雙週刊雜誌上的插畫，創作時間遠比其他案子來得短，這種辛苦的狀態持續了好一陣子。具體而言，我一幅插畫只有四天創作時間，中間還要給客戶確認草圖，真的沒有什麼多餘的時間。我有事先詢問客戶當期的內容，再繪製相關的主題。只是，這一本運動雜誌刊載的都是當紅話題，特輯內容不會太早決定，如何控管時間也是工作要點。

我的創作主要當成插畫使用，與頁面上的內容無關。作品連續用在四期雙週刊雜誌上，也會被當成插畫家的資料來運用。

Number 880 期
（2016 年 6 月發行）

運動界最具代表性的雜誌，照片的水準相當高。這一期主要介紹網球選手錦織圭，有法國公開賽的詳細報導，以及選手的敗因分析和未來的課題。解說者的陣容也相當豪華。

DRAWING STEPS

14 分析、揣摩
−1

收集題材資訊，發揮想像力，
決定創作主題。

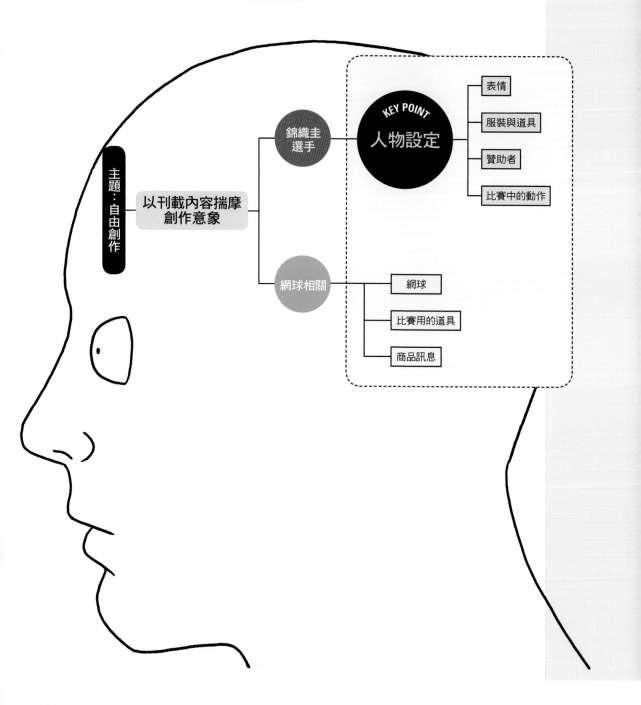

主題：自由創作

以刊載內容揣摩
創作意象

錦織圭
選手

KEY POINT
人物設定

表情

服裝與道具

贊助者

比賽中的動作

網球相關

網球

比賽用的道具

商品訊息

KEY POINT

人物設定

設定主要人物

同樣的人物在不同的情境下，也該畫出不一樣的表情。
我會依照尺寸的大小，來決定作畫的精細度。

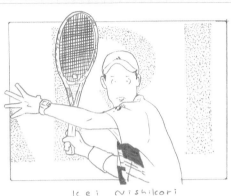

凝神注視飛來的網球

眼睛注視飛來的網球，
呈現出專注的表情。

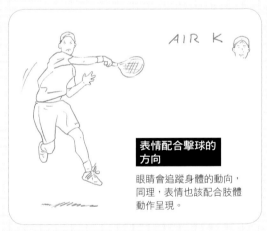

表情配合擊球的方向

眼睛會追蹤身體的動向，
同理，表情也該配合肢體
動作呈現。

尺寸比較小，表情也盡量縮小

這一張圖尺寸不大，人
物並非要角，表情以最
低限度呈現即可。

我畫的人物愈有名，難度也就愈高。我認為畫得太寫實，線條會變多，反而不像本人。畢竟畫的是名人，線條稍有不像的地方，整體看起來就會變得非常不像。用簡略的畫法比較沒有不協調的感覺，也能輕易呈現名人的風采。

況且，寫實的畫風跟我的插畫風格不太搭調，為了表現出我的個人特色，我希望盡量精簡作畫線條。相對地，有些人認為非寫實的畫風「不夠傳神」，我個人的看法是，如果能真實呈現錦織選手的動作，那麼就算表情不太神似，大家也看得出那是錦織選手。

描繪素材

14-2 不斷描繪素材，直到確立創作意象為止

描繪素材

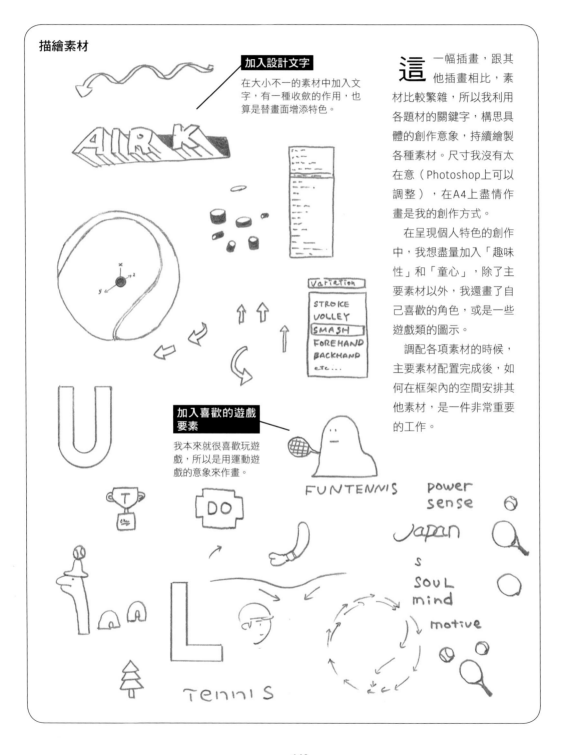

加入設計文字

在大小不一的素材中加入文字，有一種收斂的作用，也算是替畫面增添特色。

加入喜歡的遊戲要素

我本來就很喜歡玩遊戲，所以是用運動遊戲的意象來作畫。

這一幅插畫，跟其他插畫相比，素材比較繁雜，所以我利用各題材的關鍵字，構思具體的創作意象，持續繪製各種素材。尺寸我沒有太在意（Photoshop上可以調整），在A4上盡情作畫是我的創作方式。

在呈現個人特色的創作中，我想盡量加入「趣味性」和「童心」，除了主要素材以外，我還畫了自己喜歡的角色，或是一些遊戲類的圖示。

調配各項素材的時候，主要素材配置完成後，如何在框架內的空間安排其他素材，是一件非常重要的工作。

14-3

配置素材

在繪製過程中，構思素材的版面配置

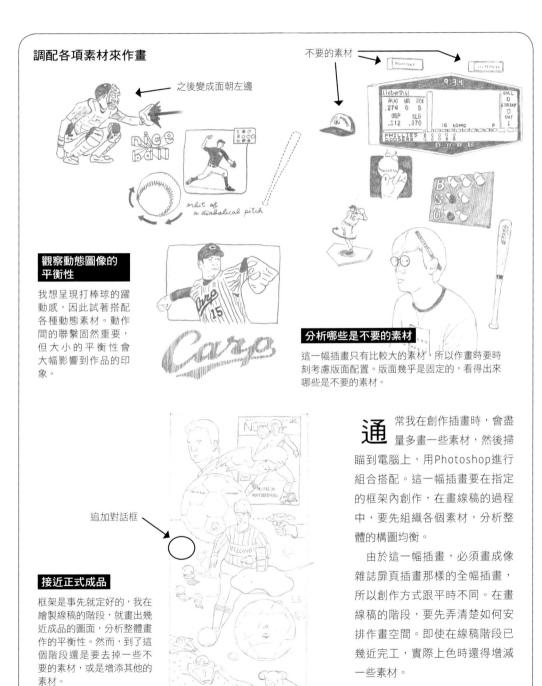

調配各項素材來作畫

之後變成面朝左邊

不要的素材

觀察動態圖像的平衡性

我想呈現打棒球的躍動感，因此試著搭配各種動態素材。動作間的聯繫固然重要，但大小的平衡性會大幅影響到作品的印象。

分析哪些是不要的素材

這一幅插畫只有比較大的素材，所以作畫時要時刻考慮版面配置。版面幾乎是固定的，看得出來哪些是不要的素材。

追加對話框

接近正式成品

框架是事先就定好的，我在繪製線稿的階段，就畫出幾近成品的圖面，分析整體畫作的平衡性。然而，到了這個階段還是要去掉一些不要的素材，或是增添其他的素材。

添加魚類

通常我在創作插畫時，會盡量多畫一些素材，然後掃瞄到電腦上，用Photoshop進行組合搭配。這一幅插畫要在指定的框架內創作，在畫線稿的過程中，要先組織各個素材，分析整體的構圖均衡。

由於這一幅插畫，必須畫成像雜誌扉頁插畫那樣的全幅插畫，所以創作方式跟平時不同。在畫線稿的階段，要先弄清楚如何安排作畫空間。即使在線稿階段已幾近完工，實際上色時還得增減一些素材。

14 上色 —4 積極嘗試自己喜歡的配色

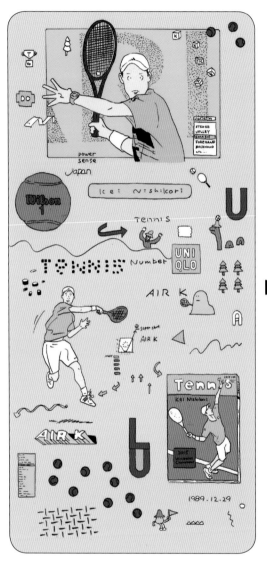

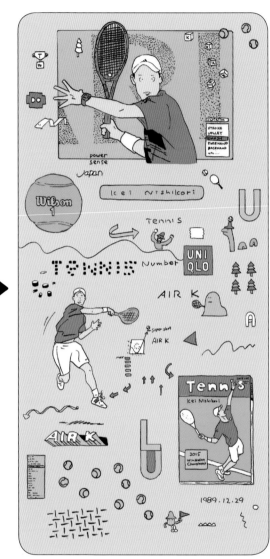

如果有明確的訊息要傳遞，那麼我會盡量減少用色，避免色彩太過張揚。相對地，像這種可以發揮個人特色的插畫，我就會盡情發揮自己喜歡的配色。

我非常喜歡藍色和橘色搭配，一開始我塗的就是這種配色，之後加上黃色和綠色點綴。每一種顏色都有濃淡之分，就算只用四種顏色，看上去也像用了很多種顏色一樣，可以表現出個人特色和童心。另外，基本用色不要用太多，整幅插畫可以保持一致感，不會有零散的感覺。

刊載在別期雜誌上的相同主題插畫

我畫了四幅插畫，各別刊載在不同期別的雜誌上，因此不必太過拘泥一致感。如何畫出四種不同的特色，也是創作的樂趣之一。像這樣排列在一起，可以看出每一幅不同的特色。

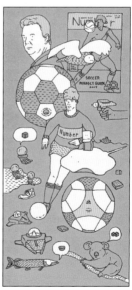

CASE 15 「請在邊框插畫中，畫出九四年世代和當年發生的事情」

這一次的特輯內容，是介紹一九九四年誕生的體壇明星。主要以花式滑冰的羽生結弦、游泳的萩野公介等人為主，搭配一九九四年發生的世界性新聞，來完成邊框插畫。

CLIENT'S ORDER

特輯的邊框插畫

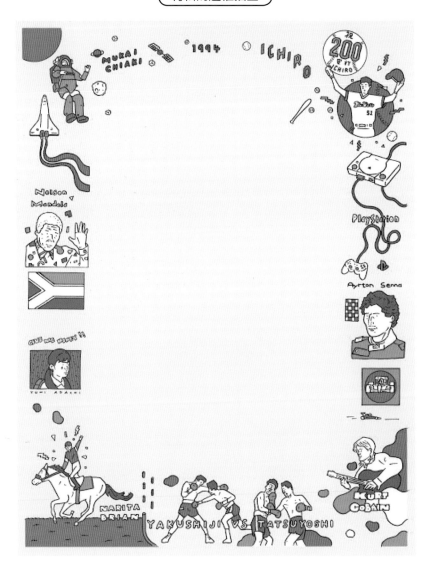

安排好各素材後，把這些素材串聯成一幅完整的插畫。

「各別的素材如何串聯成完整的插畫，是最重要的課題」

把客戶指定的題材畫出來，再試著搭配成完整的邊框插畫。為了把各自獨立的插畫整合成一幅完整的插畫，各個素材要很自然地串聯在一起，素材的取捨和配置是關鍵所在。

ILLUSTRATOR'S
ANSWER

這次用於插畫中的題材，都是事先決定好的，等於是從裡面挑選要用的就好。因此嚴格來講，這個工作講究版面配置的能力，更勝於揣摩構圖的能力。

另外，我之前很少接邊框插畫的案子，頂多是在既定的框架內作畫，花了一倍以上的時間才完成不熟悉的工作。

由於邊框插畫形狀不規則，光是把畫好的素材擺在一起，無法形成一幅完整插畫。關鍵的中央部分會加入文章，要事先留下空間才行。這一次跟平時的創作要素不同，我需要時間思考如何處理。挑戰新事物固然有趣，但這並不是完全嶄新的嘗試，而是相當於比較特殊的版面配置工作，要在這一點上發揮高度的能力才行。本來在繪製插畫的時候，這個作業就相當耗功夫，我在這個階段也花了很多心力。

這跟我擅長的拼貼畫有點類似，只是圖面呈現並不規則，我只能一一排列各項素材，讓它們串聯在一起形成可看的插畫。安排好主要插畫以後，再畫上串聯用的插畫，調整圖面的平衡性。

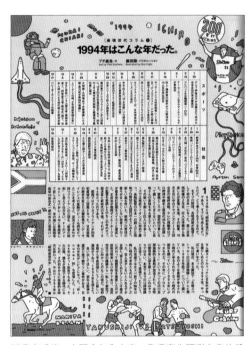

插畫完成後，中間會加入文章，我得事先預測文章的份量，來安排版面配置。

Number 900 期
（2016 年 4 月 14 日發行）

這一期的特輯標題是「羽生世代」，介紹一九九四年誕生的體壇明星。內容是以年代介紹新世代的活躍，讀者可以跟自己的世代比較。

DRAWING STEPS

分析、揣摩

15 −1 把客戶指定的題材繪製成插畫，並且決定好邊框插畫的創作意象

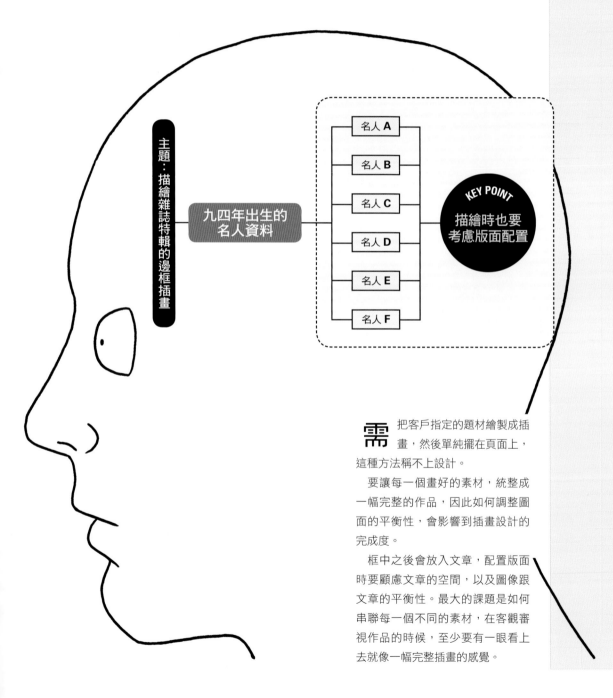

主題：描繪雜誌特輯的邊框插畫

九四年出生的名人資料

名人 A

名人 B

名人 C

名人 D

名人 E

名人 F

KEY POINT
描繪時也要
考慮版面配置

需 把客戶指定的題材繪製成插畫，然後單純擺在頁面上，這種方法稱不上設計。

　要讓每一個畫好的素材，統整成一幅完整的作品，因此如何調整圖面的平衡性，會影響到插畫設計的完成度。

　框中之後會放入文章，配置版面時要顧慮文章的空間，以及圖像跟文章的平衡性。最大的課題是如何串聯每一個不同的素材，在客觀審視作品的時候，至少要有一眼看上去就像一幅完整插畫的感覺。

KEY POINT
描繪時也要
考慮版面配置

配置素材時，想像完成的邊框是什麼樣子

一、描繪素材

從指定的題材中，挑選
比較好繪製、比較好安
排版面的種類來畫。

二、邊畫邊安排版面

插畫有了一定的雛形後，就要一邊畫
素材，一邊考量版面配置了。整體的
平衡性展現出來以後，調整起來也比
較容易。

15-2

上色

使用紅、藍雙色，調整顏色濃淡，呈現出邊框插畫的一致感

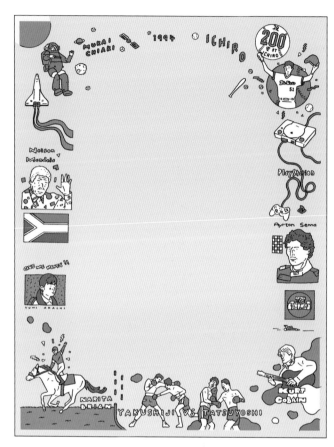

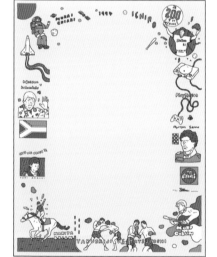

通常我會做出好幾個類型的作品，請客戶挑選比較喜歡的種類，但這一次我一開始就決定好要用紅、藍雙色了。

因為，不同的題材要形成一幅完整的插畫，圖面必須具備一致感才行。再者，雜誌上會刊載三種同類型主題的插畫，我也希望跟那些插畫有一致感。

所以這一次的配色，我只是改變紅、藍雙色的濃淡，來做出幾個不同的類型，用色方式算是相當有限。用色太多，雖然看上去很華麗，但客觀審視時會顯得太散漫。

同一個特輯中，用於其他頁面的次要插畫

這三張插畫的主題都是九四年世代，畫中的題材、插畫數量、插畫尺寸各
有不同，但關鍵用色都是紅、藍雙色，可以營造出一種一致感。

CASE

16

「請把藤田先生去澳門取材的經歷，
繪製成個人的遊記」

基本上我從事插畫工作很少外出取材，因此這算是一個寶貴的經驗。由於這一次是前往海外旅行，我跟寫手還有攝影師三人，共同接受觀光協會的支援，四處探訪觀光景點。

CLIENT'S
ORDER

把自己繪製成插畫角色

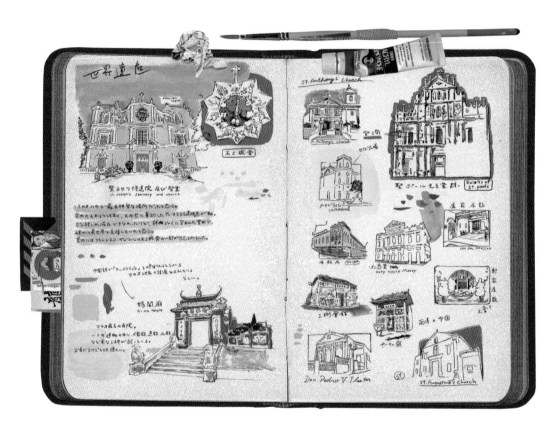

平常作品上只刊載我的名字，但這一次是介紹自己
的遊記，所以要有我的角色插畫。

「以獨特的創作風格，呈現澳門充滿異國風情的魅力」

SOLUTION

ILLUSTRATOR'S
ANSWER

這個企劃也是在替澳門觀光局宣傳，我前往每一個不可錯過的觀光景點，用攝影機或素描技巧捕捉自己感受到的魅力。把自己的實際體驗繪製成插畫，對我來說是從未有過的寶貴經驗。

某位跟我多次合作的設計師，問我要不要去澳門旅遊，順便畫出自己的遊記。通常插畫師很少實際外出取材，一開始聽到這個建議，我蠻驚訝的，而且地點還是海外，工作內容則是自己的遊記，這都是我從未體驗過的事情。不過畢竟是難得的經驗，我就答應一試了。

這個企劃也是在替澳門觀光協會宣傳，我有視察幾個指定的觀光景點，順便跟同行的寫手和攝影師，一起決定要刊載哪些景點。只是，這份工作是我個人的遊記，我可以畫一些自己感興趣的東西。當地有些地方是不能拍照的，我先用素描畫個大概，等回到日本才畫成插畫。

這是我第一次取材旅行，也難得有機會看到其他專家工作的模樣。能親眼看到他們活躍的樣子，我真是太幸運了；我見識到寫手的工作有多辛苦，還有專業攝影師是如何拍照的。平常我只能接觸寫手的原稿而已，有了這一次現場取材的經驗，我對於接案的方式和看法也大有改觀。把實際的所見所聞畫成插畫，成品肯定會更加寫實、更有感情。

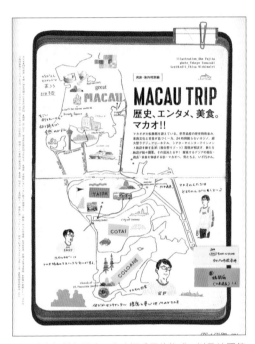

回國後和設計師開會，先確認手冊的格式，以及地圖等必須刊載的要素，之後才開始創作插畫。

Hanako FOR MEN Vol.15
（2015年3月Magazine House）

這一本男女都能閱讀的兩性共享雜誌，主題是「京都‧男性之旅」，另外還有刊載「男人的澳門之旅，新見聞」，當中有我的遊記。

DRAWING STEPS

分析、揣摩

16–1 把實際取材經驗繪製成插圖

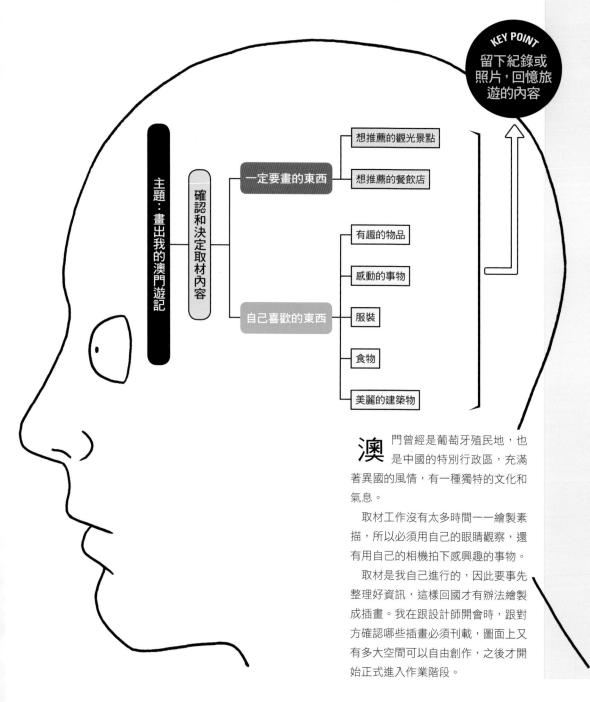

KEY POINT
留下紀錄或照片,回憶旅遊的內容

主題:畫出我的澳門遊記

確認和決定取材內容

一定要畫的東西
- 想推薦的觀光景點
- 想推薦的餐飲店

自己喜歡的東西
- 有趣的物品
- 感動的事物
- 服裝
- 食物
- 美麗的建築物

澳門曾經是葡萄牙殖民地,也是中國的特別行政區,充滿著異國的風情,有一種獨特的文化和氣息。

取材工作沒有太多時間一一繪製素描,所以必須用自己的眼睛觀察,還有用自己的相機拍下感興趣的事物。

取材是我自己進行的,因此要事先整理好資訊,這樣回國才有辦法繪製成插畫。我在跟設計師開會時,跟對方確認哪些插畫必須刊載,圖面上又有多大空間可以自由創作,之後才開始正式進入作業階段。

KEY POINT
留下紀錄或
照片,回憶旅
遊的內容

畫成遊記的要點

留下鮮明的照片或體驗,回國後才能順利畫出插畫。
接著,要融合感動和紀錄,將這些要素畫成插畫。

在繪製自己拍下的圖像時,不是單
純畫得像就好,而是把線條畫粗,
營造出一種手繪的質感。

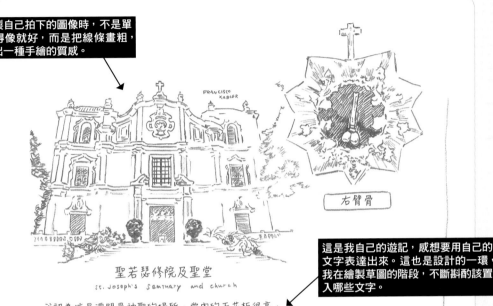

右臂骨

聖若瑟修院及聖堂
St. Joseph's Semtnary and church

這是我自己的遊記,感想要用自己的
文字表達出來。這也是設計的一環,
我在繪製草圖的階段,不斷斟酌該置
入哪些文字。

我認為這是澳門最神聖的場所,堂內的天花板很高,
光線透過天花板的玻璃窗,有一種透明的感覺。我在這裡只停留
了五分鐘,但在寂靜的堂內,彷彿有跟異世界交流的體驗。堂內
供奉著聖方濟·沙勿略的右臂骨。

加入箭頭,增加手繪質感。箭頭
稍微彎曲,反而更有韻味,除非
客戶另有要求,不然我不會重畫。

中文稱為「媽閣廟」,這似乎是澳門地名的由來。

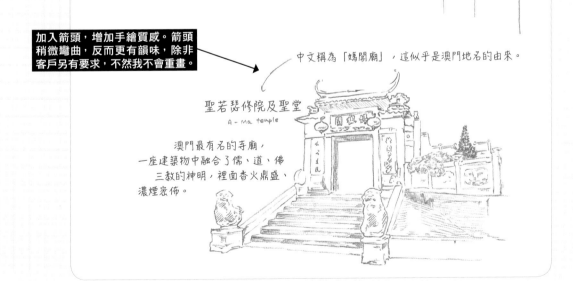

聖若瑟修院及聖堂
A-ma temple

澳門最有名的寺廟,
一座建築物中融合了儒、道、佛
三教的神明,裡面香火鼎盛、
濃煙密佈。

16-2 用色和筆觸，要徹底呈現出手繪質感

上色

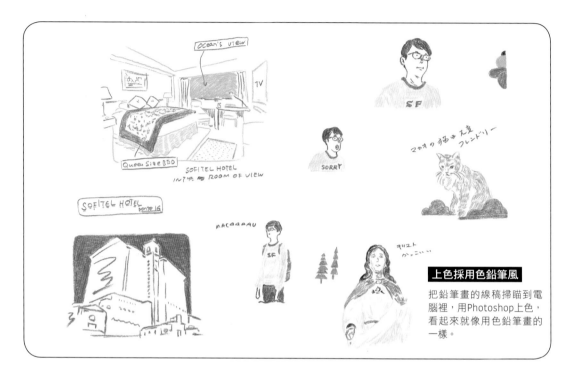

上色採用色鉛筆風

把鉛筆畫的線稿掃瞄到電腦裡，用Photoshop上色，看起來就像用色鉛筆畫的一樣。

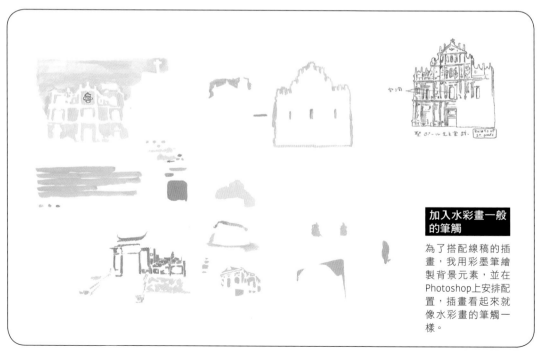

加入水彩畫一般的筆觸

為了搭配線稿的插畫，我用彩墨筆繪製背景元素，並在Photoshop上安排配置，插畫看起來就像水彩畫的筆觸一樣。

同一個特輯內的次要插畫

用色比我實際看到的澳門更加鮮艷，呈現出異國風情和熱鬧的感覺。最後加上便條或夾子這一類的設計要素，熱鬧的遊記就完成了。

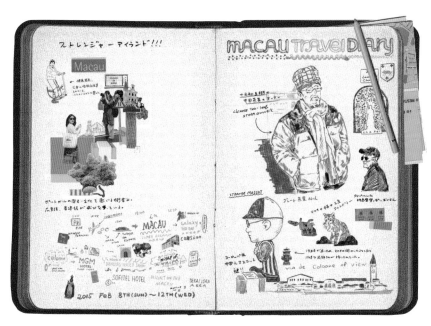

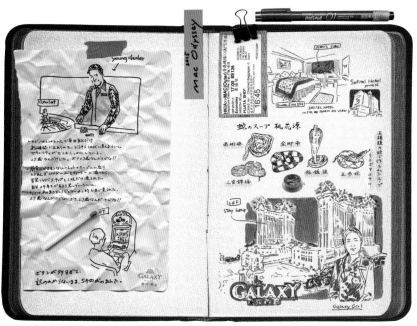

Conclusion

　當上插畫家才三年，只是一個初出茅廬的新人。我想，接下來才是我職業生涯的關鍵時刻吧。對那些有意成為插畫家的人來說，我這三年來的職業生涯，或許可以成為他們最寫實的借鏡吧，這才是我編寫本書的用意。而對我來說，重新回顧這短短三年來的經驗，對於未來的發展也有幫助。

　插畫家的工作最終會留下一個有形的作品，大家都認為這是一份比較容易感受到成果的工作。不過，這種說法也不見得正確。插畫家的工作確實會留下有形的作品，但書籍和雜誌不可能永遠賣不停，網站上的插畫也只會刊載一段時間。客戶會提供我們樣品留存，可惜絕大多數的情況下，我們的作品都無法對這個世界造成什麼影響。

　今後我希望自己的插畫，可以在社會和大眾心中留下深刻印象。不管什麼種類的插畫都沒關係，我只想畫出有意義、有影響力的作品，至於用什麼風格來呈現並不重要。希望我畫出來的插畫，可以稍微提升世界的架構和趨勢，讓大家過得幸福愉快。所以看到自己的作品被刊載在各種媒體上，是一件值得高興的事情，但也不見得要讓大家知道那是我畫的。我想要實際感受到，插畫在刊物或市區中徹底發揮它的機能，這比計較是誰畫的還重要。

煩惱自己的創作風格不夠明確的人，不妨活用這種情況，嘗試多元的表現方式。總之盡量多畫一點，就能應付各種不同需求的插畫工作了。我相信各位一定也能碰到重要的機會，開闢出未來的創作之路。今後，我不打算維持固定的創作風格，我會持續努力精進，滿足客戶提出的要求。最終，我要創造出眾人喜愛的東西，超越插畫這個固定的框架。

這是我個人的插畫筆記，已經有幾十本了。回顧這些筆記本，可以清楚瞭解創作動機和感情變化，會如何影響插畫創作。

藤田流插畫思考術

BRUTUS 人氣插畫家教你圖像溝通、用視覺說故事，打造獨一無二的創意腦

イラストレーション・コントロール：伝えたい相手に届く タッチの描き分けテクニック

作　　　　者	藤田翔	
譯　　　　者	葉廷昭	
封 面 設 計	許紘維	
內 頁 排 版	陳姿秀	
行 銷 企 劃	林芳如	
行 銷 統 籌	駱漢琦	
業 務 發 行	邱紹溢	
業 務 統 籌	郭其彬	
責 任 編 輯	賴靜儀	
副 總 編 輯	何維民	
總 　 編 　 輯	李亞南	
發 　 行 　 人	蘇拾平	
出 　 　 　 版	漫遊者文化事業股份有限公司	
地 　 　 　 址	台北市松山區復興北路 331 號 4 樓	
電 　 　 　 話	（02）2715-2022	
傳 　 　 　 真	（02）2715-2021	
讀者服務信箱	service@azothbooks.com	
漫 遊 者 臉 書	www.azothbooks.com	
漫 遊 者 官 網	www.facebook.com/azothbooks.read	
劃 撥 帳 號	50022001	
劃 撥 戶 名	漫遊者文化事業股份有限公司	
發 　 　 　 行	大雁文化事業股份有限公司	
地 　 　 　 址	台北市松山區復興北路 333 號 11 樓之 4	

初 版 一 刷	2019 年 8 月
定 　 　 價	台幣 450 元
I S B N	978-986-489-356-0

國家圖書館出版品預行編目 (CIP) 資料

藤田流插畫思考術：BRUTUS 人氣插畫家教你圖像
溝通、用視覺說故事，打造獨一無二的創意腦 / 藤田
翔著；葉廷昭譯 .-- 初版 .-- 臺北市：漫遊者文化出
版：大雁文化發行, 2019.08
160 面；18.2 × 25 公分
譯自：イラストレーション コントロール：伝えた
い相手に届く タッチの描き分けテクニック
ISBN 978-986-489-356-0(平裝)

1. 插畫 2. 繪畫技法

947.45　　　　　　　　　　　　108012537

原書 STAFF

編　輯　木庭將、守田悠夏、上原玲子、淺井貴仁
美術設計　吉田香織、石崎豐、伊地知朋子
攝　影　尾島翔太、川上博司

ILLUSTRATION CONTROL by Sho Fujita
Copyright © 2016 Sho Fujita
All rights reserved.
Original Japanese edition published by Seibundo Shinkosha Publishing Co., Ltd.

This Traditional Chinese language edition is published by arrangement with
Seibundo Shinkosha Publishing Co., Ltd., Tokyo in care of Tuttle-Mori Agency, Inc.,
Tokyo through Future View Technology Ltd., Taipei.